Feel Arts

Mickey Huang

怎麼開始的？

欣賞。涉獵。收藏。

我此刻的最愛：當代藝術！

Hi！各位朋友，也許各位覺得奇妙，Mickey是誰？

面對各地國外朋友，一路以來我所接觸到的，從演藝圈、潮流圈，再到藝術圈，我的身分都必需是英文名Mickey。這是我老爸取的，因為我屬老鼠，當年他的出發點，是找一隻世界上最有名的老鼠來給我好運。那，當然就是米老鼠囉！所以，我也就得到一個如此「期待」出名的響亮名號，該說是老爸天真還是有遠見呢？兒子日後真的走上演藝路，出名了。但Mickey確實好用又易懂，老外可輕易上口，對他們來說也很好記，畢竟英文是國際語言，我沒必要逼他們硬要叫我

Huang Tzu Chiao。

有趣的是，二〇一一年台北世界設計大展松山展區裡的展中展之一：董陽孜老

004

師的《妙法自然海報設計展》有個前導活動，是由方文山等人策劃的「唯衣」潮T設計義賣活動，它的副產品有一本書，裡面的我，中文就是那三個字，但英文名字的部分竟不知被誰植入「Mickey San」（日文：Mickey樣），也正是多數日本合作夥伴對我的稱呼唸法；；看來，我繼黃子佼／佼佼後，又多了一個被善用而必需正視的名號了？

提到這展，正是我這幾年的感觸與感想：潮流／藝術／設計，都在台灣發光發熱，冠上文創二字後，更像金雞母下金雞蛋，更感動的是彼此還交叉感染；如以上這活動，有董老師的字畫當基底——是藝術；但結合亞洲設計師將其字畫加以設計創作後，展覽是放在設計大展裡。然後，又做了周邊的潮T設計活動，藝術╳設計╳潮流，即是我這幾年的私生活寫照。但我必需說，這三者的交叉感染不是我自身併發的，跨界——早已如此！而一向有資訊焦慮的我，當然很快的就感覺到了這股氛圍，並潛移默化的改變我。

過去，我在街頭潮流這塊是下過苦工的。一九九六年左右，我開始勤跑日本渡假，除了逛街還是逛街，主要採買的是稀有的CD與衣物，搭配一些基本的旅遊行程。後來，開始對主要商場感覺膩了，便改入巷子探險，一間間美日街頭潮流品牌的店面甚有特色，從裝潢到商品，甚至店內所點的線香與展示的公仔，都有它的個性，讓我深深著迷，畢竟當年台灣可是潮牌沙漠。對照現在百花齊放，當

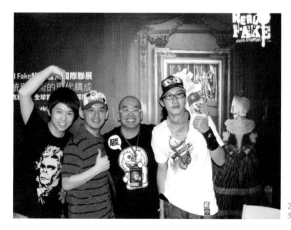

2008年《Real Fake》展是潮流品牌延伸出來的藝術嗎？
交叉感染很難劃清界限。

時別說本土的品牌欠缺力道，連進口的大品牌都少之又少。

開始對這領域有興趣的我，在那個沒有品牌官網或臉書可以分享訊息的年代，只能帶著日本雜誌上的地圖，一步一腳印的走訪各地潮店，並用底片相機（數位相機還未開始普及）拍下它們，然後寫專欄、出書，以及在電視節目上做議題分享；甚至引進日本品牌，陸續開店販賣推廣，這是我過去的簡單潮流史。在這過程裡，我看到了許多崇洋的日本潮牌，邀請外國街頭藝術家來做聯名商品；像是FUTURA、KAWS、HAZE等等。當年我買了一件潮流重鎮「裏原宿」裡的品牌montage出品的T恤，上面有個拿火箭砲的蒙娜麗莎，我為這設計所吸引，後來才知，它是英國神祕塗鴉客班克西（Banksy）之作，二○一○年金馬影展有他的紀錄片，也才知道過去那個街頭小子已是藝術家等級的身價，作品洛陽紙貴！

看吧！又是一個案例！我因為潮流而探險〉然後喜歡的圖案設計〉原來是街頭藝術家的作品。三者，後來都是我的興趣血脈。

喔！別忘了時尚！

當年，焦慮的我一踏入東京這花花世界總是拼命吸收，為的是自身想與眾不

2006年在裏原宿Bape Café裡用的是KAWS的畫作布置，可惜的是此店已歇業。

同，為的是得幫自己的節目加分，眼見才為憑，我得多努力邁開大步。我當然還是會抽空逛百貨公司，尤其是至今每到東京還是必定前往一逛的涉谷PARCO，它的時尚感強烈，更會不時舉辦展覽與固定販賣藝術書本。它辦過的展覽相當多元，玩具公仔或是藝術設計類，甚至電影相關、文創手作物或類似安迪‧沃荷（Andy Warhol）的商品展，每次一遊都不會讓我失望，所以過去十多年，我的雜誌專欄或部落格裡，刻意提到它的次數真不少，大家可上網搜文。

就在那裡，我看了第一次的村上隆展。當年，我哪知道村上隆？幸好日本潮流雜誌多少都會和潮牌一樣跨界的介紹一些藝術家與作品，所以像奈良美智等人，我多少有點印象（村上隆甚至一直於《SMART》潮流誌裡設有個人專欄）也再次證明議題跨界的好處！而我，因為好奇，與相信日本百貨公司和雜誌的推介眼光，加上慣性焦慮，我——就是會買票入場的那個人。最後也都會再買本作品集，其後，帶回台灣大言不慚的在電視上分享。相信當年許多人都是第一次在台灣媒體上，看到綜藝主持人在音樂節目裡大談村上隆等藝術家與藝術展吧？感謝當年的電視台沒把我這個任性的孩子換掉，讓我可以一再而再的分享這些當年的奇妙視野；甚至也誤打誤撞，因為喜歡跨界合作而陸續買了村上隆與三宅一生合作的公仔壓縮T，還有村上隆和奈良美智於一九九八年，與CITIZEN的1481010系列腕表合作之聯名款，只是當年不知道他們兩位在後來的藝術領域會如此水漲

2001年在日本網路上購得雜誌活動之奈良美智與村上隆聯名紀念衣。

村上隆重要著作《藝術戰鬥論》。

船高，純粹是我運氣好加上好奇心旺盛所換來的經歷呢！

當然，時尚圈的觸覺敏銳不輸潮牌，所以讓我也有了以上這般意外多次接觸與收藏藝術的機會。各類的跨界藝術的手段，但也讓我的養分輕易取得而不需親自越界，這一點是台灣藝術或潮流或設計界過去不太適應的；所以過去的壁壘分明，實在可惜。好險現在的跨越界限及交叉合作比比皆是，實在萬幸！大家似乎開始懂得獨樂樂不如眾樂樂，孤芳自賞不如敞開大門的道理；一起培養未來潛力買家，或是一起分享藝術的美感，多棒？比如許多展覽都給予觀者可拍照的權利，讓大家可以在自己的網路平台宣傳與推廣，多好？當然，台灣一定還有成長空間！我曾在六本木都更後所蓋的龐然大物六本木 Hills 大樓上的森美術館，

2007年六本木 Hills 一樓開了草間彌生主題限定咖啡廳。

2006年與蔡燦得主持公視《非常有藝思》節目，還得扮藝術家演生平故事。

看過草間彌生的個展，規格與空間感都讓人為之震撼；然而台北一○一樓上的高檔餐廳入雲霄，但怎沒有一個美術館聳立在雲端？

在陰錯陽差的開始瞭解村上隆與奈良美智之後，我也買了他們的書與周邊商品，然後也會刻意飛去日本看展覽而非逛街。得知奈良在南青山開了咖啡廳，更得親自到訪，還有二○○一年橫檳的《I DON'T MIND, IF YOU FORGET ME.》個展，亦是永生難忘。沒想到後來他們聯手出席《虛擬的愛》聯展，我當然要殺去台北當代藝術館看偶像，然後也當場認識了台灣第一位策展人陸蓉之教授，她親切的帶領我看展與認識大師，讓我非常感動；後來陸續有幾次合作與見面，都讓我感受到她對藝術的熱愛與付出，不只是我的貴人之一，更是我的偶像；大家有機會也可上新浪微博關注她。

因為許多前輩與單位的努力，現在的我，主持或參訪許多藝術活動後，在電台、部落格、專欄與社群網站裡聊藝術也不再孤單或是唐突，打開媒體也有好多跨界的合作或報導，甚至許多媒體與企業都跨界舉辦藝術展覽或活動。

其實一些世界級藝術家作品也許不是第一次來台灣，但因媒體自己舉辦，必需用力推波助瀾，所以知道的人更多，參與的人也更多，然後，繼續舉辦的也多，一切都是正面循環，跨得好！

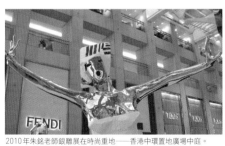

2010年朱銘老師銀雕展在時尚重地——香港中環置地廣場中庭。

日本東京南青山 A to Z cafe 是
奈良美智迷必逛之地。

富邦辦的《粉樂町》，無牆免費美術館的概念，把多媒材藝術帶進台北鬧市裡的咖啡廳或髮廊等商家，讓一些平日可能不會特地看藝術品的路人都可以輕鬆瞥見，也吸引好多人每年拿起手冊上街探訪，功德無量，跨得好！

歷史悠久的台北市立美術館與台北當代藝術館的努力辦展，多年來奮戰不懈讓人敬仰。至於大型聯展台北國際藝術博覽會（ART TAIPEI）更是亞洲的資深博覽會，加上台北新藝術博覽會（YOUNG ART TAIPEI）、台北攝影與數位影像藝術博覽會（Art Revolution Taipei）、台北國際當代藝術博覽會（PHOTO TAIPEI）等跨國博覽會式展覽，都讓台北藝術氛圍非常熱烈。更別提週週在全台各畫廊開辦的展覽，美不勝收！以上幾個活動，這幾年我也多盡力參與，有些是受邀看展，有些是我主動涉獵，有些甚至參與相關座談或活動主持，像在日本參訪村上隆辦的GEISAI時認識了富邦藝術基金會的蔡翁美慧執行長一行人，熱愛藝術的她便邀我年年為《粉樂町》開幕主持，讓我更貼近他們舉辦的藝術工作，是為貴人之二！

還有廣達文教基金會在深愛藝術的林百里董事長指示下，辦過許多向下扎根的活動，譬如《游於藝》巡迴展與導覽達人小尖兵比賽，楊秀月執行長率領的團隊不止奔波於大型美術館，還到窮鄉僻壤推廣藝術與辦展，甚至還帶提案競賽成功的師生團隊出國到藝術家故鄉探訪，這漂鳥計劃行之有年，曾去過梵谷的故鄉等地，系列活動我也主持過幾回，謝謝他們的看重，讓我在八卦充斥的演藝人生

2009年7月《粉樂町》開幕記者會。

2008年參與包益民先生與MOT企劃的藝術產品開幕活動。

外，間接或直接受到藝術與人文的薰陶，也在旁觀之餘為他們的付出而感動，是為貴人之三。

至於這些貴人或活動為何都敢啟用我呢？我想貴人之四：《典藏投資／今藝術》雜誌當之無愧。畢竟我的部落格或節目的專業力量有限，即使我每次看展都會拍上百張圖片再一一過濾與張貼在網路相本，但流於孤芳自賞居多，所幸二〇〇八年在日本參訪GEISAI時認識了記者沛岑，她隨口提及回台後想洽談我的專欄。天啊！在藝術雜誌裡開專欄？我寫過音樂也寫過潮流，還出了幾本書，但藝術？破天荒。後來她真的來邀請了，甚至還在信裡給了我大大的鼓勵，這信，我沒刪過：

佼哥

您真的太謙虛了

您對於日本當代或音樂界的敏感度與知識都是高於常人

而且您的消息網絡很大，對於流行文化或是日本正在發生的藝術活動

都比任何人有更多第一手的資料

如果我們雜誌可以請您來當專欄作家

絕對是我們的榮幸

雖然當代藝術看起來很蓬勃

在《佼個朋友吧》節目中，村上隆與我巧合地都穿了日本潮牌visvim～藝術X潮流，有志一同！

但我們希望在雜誌裡有更多元的觀點

更多看世界或是藝術的方式

他可能可以來自財經、音樂人，以及更多不同的背景

像是您提到的以奈良美智作品當封面的日本音樂團體

如果能藉由您筆下寫出來介紹給大家

這或許將會成為雜誌裡最受歡迎的專欄

我們對您超有信心

另外其實您可以用輕鬆的心情面對

我們沒有任何侷限

純粹希望請您每個月能提供您最新對於流行文化與藝術圈的觀察

或是心得感想隨筆

（況且我看過您部落格中的文章都寫得相當好）

於是，我開始了藝術雜誌寫作生涯。開始之前，我已自發性的看過多個展覽與自動貼圖撰文在部落格，甚至也主動在電台節目裡分享，這些看似沒有意義的個人喜好碎唸，累積下來變成了一個新的工作的開始。謝謝她！雖然她已離開該雜誌，但我還是感動於該雜誌社與她，一直對一個舞台上與媒體裡的諧趣主持人之私人興趣所給予的包容與支持。

2011年我在楊三郎與朱銘大師作品前，錄製談話節目《佼個朋友吧》繼續潛移默化觀眾。

而當初會去 GEISAI 參訪，是因為我的老友小向，貴人之五。從過去的單純網友，到發現她已入行變圈內幕後人，再羨慕與佩服她勇敢赴日發展事業。其間，我們相繼喜歡著村上春樹與奈良美智，最後，她竟然開始為另一位村上──村上隆老師工作。然後她知道我的興趣包涵了藝術，更有高度推廣的熱血，所以她也邀請我去參訪，讓我可以在各區塊好好分享所見所聞，也讓我接觸日本藝術的核心與市場。開了眼界之餘，對村上隆也多了許多景仰。每次見面雖總是為工作訪問無法深談，但他對我的影響無比巨大，從他書裡的奮鬥史與觀念分享，到他多年來不停的為台灣／日本新生代辦賽事 GEISAI 之巨額付出，還有他跨界與時尚一哥 LV 的合作，這不正是最好的推廣？推廣與分享，不也正是我一直想做的事？我可得向他好好學習呢！

所以我更努力看展，在本業以外的時間，只要有收到電子報或是邀請卡且引起我興趣的，我都會盡力一逛，因此遇到好多藝術圈貴人；他們可能也是因為看了我的專欄而開始知道我有藝術興趣，雖然我不是啥大買家，但我努力推廣的口碑與形象應該不差吧？例如形而上畫廊的黃慈美老闆，是在他們舉辦的《3L4D動漫美學新世紀特展》上認識的，當年我和幾米老師等人還一起坐在館裡聽奈良美智演講，聽他播放作畫時陪伴他的 iPod 裡的音樂哩！真是開心又難忘的多媒體經驗。更感動的是之後黃姐沒有忘記我，總會非常客氣與看重我、邀請我前去看她們畫廊裡的展覽，並多次介紹藝術家與作品給我認識，請注意，我不是大買

013

2007年與幾米老師一起聽奈良美智的演講。

貴人之一小向是小隻的巨人。

家，更不是大藝評家……所以，她對我的肯定與厚愛，讓我相當汗顏。甚至還請我為展覽開幕活動出點意見，相當器重我這跨界門外漢。後來二〇〇八年我拍電影《愛到底》時，便將她當年引見給我的藝術家姜錫鉉的作品掛在女主角家牆上，繼續推廣，把我對藝術的愛，分享在不同平台上。謝謝貴人之六。

是的，在藝術的領域裡，我誤打誤撞、筆路藍縷，多虧貴人們的支持與鼓舞。如貴人之七，姚謙老師。過去我們都在演藝圈相知，後來在藝術界裡重逢。他給我的鼓勵相當多。承蒙他看得起，畢竟我的收藏物之份量，不過是他的千萬分之一吧？但他卻給了我很多信心，讓我繼續依照自己的欣賞角度與收藏腳步走。有人曾說我的專欄好看，是因為我寫的與前後作者觀點都不一樣；他們專注的可能是藝術的名氣、技法、歷史、身價；而我，最在意的是感覺、最喜歡的是新梗、最期待的是看展！名氣大的，我當然也有喜歡的偶像級畫家，例如某日看到周春芽老師回覆我的微博，我還特別截圖紀念咧！

不過，我也愛挖掘新人與支持他們的畫作。技法，當然是重要的，但我更在意的是創作當代之作！像是利用當代才會有的材料（如面膜）才是此刻二十一世紀百分之百的當代之藝術啊！它肯定可以超越藝術歷史意義背景帶來的負荷啊！再者，我一路從聽音樂到潮流，再到設計，興趣與資訊多元吸收混搭，文裡寫的例舉或連結性，肯定也和其它專注在藝術評論上的人有所不同吧？而這，就是我，

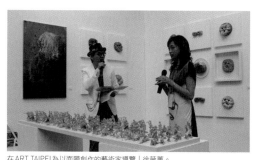

在ART TAIPEI為以面膜創作的藝術家導覽｜徐薇蕙。

2009年《派樂地》開幕活動。謝謝蔡燦得總是陪我看展與創作。

也可能是你。勇敢向前付出熱愛就對了！

至於作品或藝術家身價，高貴的畫作真的不易入手，所以，一張張邀來奈良美智、戴米恩‧赫斯特（Dimien Hirst）、村上隆或劉野所設計的CD封面，也可以是我的寶貝收藏。像是劉野，我到內湖尊彩藝術中心三樓看老闆的收藏就得了，而余彥良老闆也是我的貴人之八，他不但大方分享收藏，更熱情的老在我臉書幫我按讚，哈！還會一直邀我看展，甚至大方的借出場地讓我錄影。我相信，他是懂我意圖的，當周華健與我在徐薇蕙的面膜作品前錄談話節目《佼個朋友吧》時，這不就是在偷偷推廣藝術新梗的好機會？當張克帆與我坐在朱銘與楊三郎的作品前（可謂電視圈最貴的億萬布景）錄影話家常時，這不就是默默分享藝術之美給觀眾？買不了但看得到！藝術不需自設門檻，你我他都可加入，得到的滿足無比多，付出未必要無限大，謝謝余老闆懂我、並支持我的作法，讓我可以在有限力量下多多分享一些藝術心得給這個世界！誰知道電視機前會不會有個孩子就此決定來看展覽呢？

十多年來，一路上刻意與不經意的看了好多好多展覽，後來為了寫專欄與更新部落格（又是一種強迫症），再看了更多更多的展。從台灣、日本，看到香港、中國，越看越多、心得也更多；於是，造就了這本書的誕生。其實，看藝術沒啥大學問，不必太堅持於傳統規則，像我就只是無止盡的付出與觀察，然後挑自己

015

尊彩藝術中心余老闆分享
劉野的作品收藏。

喜歡的風格再深入。收藏？也未必要昂貴入手，即使是周邊商品也是一個保存方式，最後，都將得到許多內化的美感常識與感動，甚至遇到好多前輩與貴人，讓我們更上一層樓。我的貴人已多到族繁不及備載，若有遺漏，請多包涵。當然我必需說，當一個名人是有一些好處的，我指的不是利益上的，而是認知上的。我有許多機會因工作而去接觸各種圈子（包括藝術圈），並輕易的跨界與交叉分享，甚至開始參與策展與創作，並因身分可以取得多些信任與託付，而有更多深入瞭解的機會，最後加上我自己用力整合再吐納分享，造成了一個屬於我自己的藝術食物鏈，不辜負大家所託付。感謝這本書的出版，可以把這些心得整頓分享，回首多年，北京798不知去了幾回，各大小畫廊藝展也沒少逛過，畫家的作品看了又看、拍了又拍，終於盼到這書的面市，這也算是為我內心最喜歡的生命存在準則：推廣／分享，再度做了一次滿足的付出。

請笑納。

2011年街頭塗鴨人ANO舉辦個展。2012年將與我一起創作，正式於藝術界出道。

016

新鋭藝術家許炘煒自辦十天《搞屁》個展（他很認真邀請我到場）。

二〇〇四年，WHY&1/2品牌參與了台北當代藝術館的《虛擬的愛》跨國聯展，獲得奈良美智授權發行大人與小孩的T恤和滿額贈品品鐵盒（兩款），這是台灣第一次（也是唯一一次）出品奈良美智的周邊商品。

奈良美智的事蹟應該不需要再介紹了吧？他確實是當代熱門藝術家中的異數家——愛孩子和狗勝過人；愛搖滾與蓋木屋勝過買名牌與權利，加上作品以天真孩子與純真狗狗為基礎，搭配疑慮感、憤怒表情、搖滾精神，或有見解的手寫口號，一舉形成戰勝大家的利器！

事實上，他越低調，大家掌聲越大；商品越少，大家追逐得越熱烈。我常常反向思考，竊想，其實他深知物以稀為貴的真諦，也知道神祕感可以換取更多距離遙遠產生的崇拜。而且他很童真，要他說辦演講或帶孩子們玩創作，甚至穿上動物偶衣角色扮演，在藝術展記者會上逗孩子，他都一一遵行。比起很多封閉或孤傲的藝術家，做起這些來真可謂行雲流水了。或許他是個充滿矛盾的個體；又或許他是個以天真取勝的頑童；抑或說他更是個深思熟慮的自我行銷天才？

比起很多大師級的藝術家，奈良在台灣可說是無所不在。有台灣收藏家以千萬台幣購置他的畫作；二十四小時的誠品（哪個國家可在清晨買到奈良美智的商品？連日本都很難吧），或清庭各分店販賣他的明信片、於灰缸等物件更是行之

無所不在
的
藝術明星

 在唱片行搜尋奈良美智

1.奈良美智的明信片商品。
2.我所收藏的「失眠娃娃」公仔與相關奈良繪製的唱片。

娜娜有好幾本小說封面也都是他的畫良美智的行銷陣容了。此外,吉本芭所以除了博物館或畫廊都投入奈和辦座談外,文化界與片商都投入奈亦未被引進主流市場的大眾電影院。《Marc Jacobs & Louis Vuitton》都沒有這樣的待遇與際遇,他的紀錄片《Marc Jacobs、計師、時尚界的巨星Marc Jacobs、版台壓DVD,即使貴為LV的設排上了院線,並在二〇〇八年夏天出行》拿來參展,隨後電影公司也將之迴展覽紀錄片《跟著奈良美智去旅〇〇七年金馬影展,大膽的把他的巡郵票(可在香港使用)。更酷的是二(sitting)」,以及之後推出的非賣品量公仔「失眠娃娃Sleepless night大舉敲壞了很多瑕疵品)合作的限與香港HOW2WORK耗時多年(並有年;而收藏玩具界也有人搶到他

Feel Arts→→

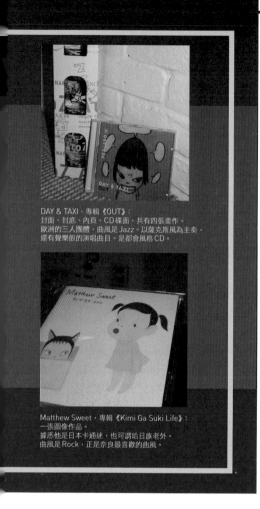

DAY & TAXI，專輯《OUT》：
封面、封底、內頁、CD碟面，共有四張畫作。
歐洲的三人團體，曲風是Jazz。以薩克斯風為主奏，
還有聲樂般的演唱曲目。是都會風格CD。

Matthew Sweet，專輯《Kimi Ga Suki Life》：
一張圖像作品。
據悉他是日本卡通迷，也可謂哈日族老外。
曲風是Rock，正是奈良最喜歡的曲風。

作，台灣版隨處可購，你說他的曝光率之高與廣，著實是個異數吧？

接著要介紹的是部分在唱片行可找到的奈良美智。當然，幫CD畫封面的當代藝術家很多，會想要介紹他，乃是因為他參與過的CD量堪稱藝術家之冠。只是歌手都很「冷門」（從各種資料裡發現他所聽的歌，八○％都是冷門藝人的曲目），所以台灣唱片行或日本唱片行裡顯眼的主要櫃位上一定找不到。建議可由日本連鎖唱片行HMV網購，不過可惜的是有些已經絕版了。有興趣的朋友可以留意當代藝術概念店Iammfromm的網站訊息，裡面會更新他繪製CD的相關資訊。

3

A to Z
TRAVELING WITH
YOSHITOMO
NARA:

3.巡迴展覽紀錄片《跟著奈良美智去旅行》是不可少的收藏。

大正九年，專輯《KYU-BOX.》：
兩張圖像。
這位獨立界創作女子化名大正九年，全輯在自宅錄製，
曲風是電子合成樂搭配娃娃音流行曲調，也有一點搖滾
元素。不過lammfromm網站並未介紹這一張CD。

Momokomotion專輯《punk in a coma》：
四張圖像。
日本人最愛也最會玩限定商品與包裝！這張專
輯共有三種版本，限定版的兩款封面是不同的
畫作，並製作成硬殼書本一般，相對顯得具收
藏價值與突顯擺放的存在感。女歌手以前衛形
象演譯日英雙語電子搖滾歌曲。

TIKI TIKI BAMBoooS，專輯《Cloudy, Later Fine》：
兩張相關圖像。
此三人團據了解與奈良有朋友關係。
這張EP只有四首，曲風復古搖滾，含演奏曲與演唱曲。

bloodthirsty butchers專輯《banging the drum》、
《Vs + / -》與《ギタリストを殺さないで》：
奈良接連畫了三張同一組藝人CD封面，實屬難得。
號稱是「爆音轟音炸裂」感的六人搖滾團，成軍超過二十
年（台灣風雲唱片代理）。
種種跡象顯示，奈良美智骨子裡肯定是個Rocker！

《ART STAR：奈良美智 Take Me There》
這是張光碟，其中的一首歌加上了許多他的畫作檔，目的是要你把它們灌入 i-Pod。如果你搞得定它，配合歌的速度，圖片會依續播放喔！彷如奈良畫作 MV 動態呈現在 i-Pod，是很妙的創意品。光碟裡的圖也可以單獨拿出來另做它用。

熱愛音樂的奈良美智（在紀錄片裡可聽到許多配樂歌曲，或看到他作畫時老在聽著的真實畫面。2008年來台演講時，他也帶了很多音樂在現場邊講邊放）參與了很多音樂活動或企劃，某年度還曾把挑選的歌曲放在日本 iTunes 的專屬區塊，供粉絲直接購買歌單裡的曲目，而不需一首首拼湊（畢竟多半都是罕尋的歌曲），可惜台灣無法下載該區所收錄的音樂。

其他相關唱片。

我所收藏的奈良美智相關唱片。

Find Out More

香港 HOW2WORK 官方網站｜http://www.how2worktoys.com
lammfromm｜http://store.lammfromm.jp

Feel Arts→→

在各類工作悠遊與混沌裡，我有幸參與或關注的藝術類活動非常多，來自世界各地的作品數以千計，規模大小從幾十坪到一、兩千個攤位不等，總是讓人眼花撩亂。材質與手法穿梭古今東西各大派別，類型五花八門，常常教我不知如何是好？但想到「眼花撩亂」這種感受，我腦海裡首先浮現的，就是日本的田名網敬一（Keiichi Tanaami）！

田名網的作品辨識度極高，許多畫作的主要視覺都有著鮮艷色彩搭配完全對稱的左右兩邊（新生代的山口聰一某部分作品也有異曲同工之妙），如果講得比較醫學一點，也許他們都受到了「羅夏克墨漬測驗」（Rorschach inkblot test）的創意風格影響。瑞士的醫生羅夏克，一九二一年創立了這個測驗法，以不同畫面但每張左右都對稱的十張墨漬圖像，來測試觀者的不同反應；透過大家的不同解讀，可瞭解其心理狀態；此乃心理學領域的重要人格投射測驗。

比起羅夏克測驗圖裡的黑白灰，田名網敬一的圖像多彩繽紛，線條圓潤花俏加上用色大膽，讓觀者自然感覺亢奮，圖案當然也比墨水散開的基本款來得有趣與多樣，甚至詭譎搞怪。例如：肌肉比基尼女、長了鼻子和腿的一隻耳朵、誇張的小丑頭、魚頭人身等等角色都很怪異；而日本藝術家出手時普遍慣用的動漫風格，也在他的作品上出現，那些以細線條堆砌的大海與浪花、貼上網點紙似的畫面、誇張的肢體或吐舌的表情都很漫畫。但也因此他的作品讓人更好消化，印象

繽紛怪誕 復古風

怪咖！田名網敬一

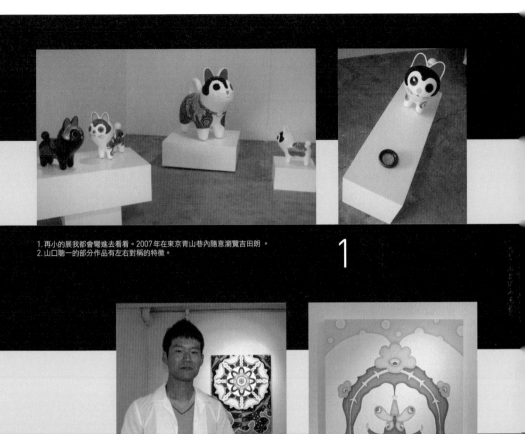

1.再小的展我都會彎進去看看。2007年在東京青山巷內隨意瀏覽吉田朗。
2.山口聰一的部分作品有左右對稱的特徵。

也更深刻與難忘。

田名網敬一作品裡的整體用色與線條處理，讓觀者多半會感覺置身於一九六〇年代，其圖騰與用色風格都帶著一點 2 D 的迷幻（他曾在一九八一年因大病住院時產生了幻覺），許多大膽配色和重覆拼貼組合成的畫作，每張仿佛都可拿來當作六〇年代胡士托音樂節（Woodstock）海報或披頭四（Beatles）專輯封面似的（當然在技術與細膩度還是有當代手法與日式的講究）。確實，那也是他的背景年代（出生於一九三六年），當代美學在當年開始百花齊放。但我常在想，一般稱為那個時代的所謂前衛人士的作品，也許當年就只是單純的信手拈來？前衛，或許只是因為後人畫不出那些單純美感與不

3

3. 田名網畫作的T恤商品。
4.《ANSWER》專輯包裝上的田名網作品。

UNIQLO的「Japanese Pop Culture
Project」活動設計T恤等等。
二〇〇七年與許多位日本藝術家為
LONDON，合作系列包包與衣物；
妝品起家的知名品牌MARY QUANT
品設計，例如，二〇〇五年與英國化
還有許多商業海報、傢俱、各類商
南，擔任崑山科技大學客座教授），
任日本國內外的教育工作（曾來到台
過去的田名網，做過廣告人，也擔

代的美好集體回憶！
嚷、媒體亂象的二十一世紀，難以取
是當今資訊爆炸、人心動盪、恩怨紛
的動力。那段強調愛與和平的過去，
懷舊的感受也可能是讓大家趨之若鶩
線條與配置，真的教人嘆為觀止，而
再擁有那種天份。當然回頭看看那些

4

田名網的多元發展也是藝術家裡罕見的，比如他曾是七〇年代《花花公子》（Playboy）雜誌日本版創刊的第一代美術總監。另外，亦以映像的魔術師形象，拍了不少短篇動畫映畫作品並發行DVD，有興趣的朋友很建議大家一併收集。而近年，他以「田名網流」（KAMON design）為創意新形象所衍生的展覽與作品、商品也不少，包括年輕人愛用的網帽等等，而此系列的畫風複雜度降低，部分轉為圖騰式的簡單化與排列組合，但用色一樣鮮明勇敢。

擁有田名網敬一的前衛抽象周邊作品並不難，作品集結的畫冊在台灣的網路書店就買得到。而便宜入門款，莫過於小型雕刻公仔…以「rolling60s」為主題的系列商品裡的立體小公仔（刺點國際代理），定價一二六〇日圓，這樣的價格想啥藝術品或藝術家的周邊商品都不太容易吧？可見有多親民。這一系列也有T恤、夏威夷衫，當然有些款式花俏可是誇張到你我可能都不敢穿出門。

另外，英國樂團「超多毛動物合唱團」（Super Furry Animals）的《HEY VENUS!》專輯也使用了他的畫作當作封面，不過為日本樂團「SUPERCAR」的《ANSWER》專輯所畫的，卻更過癮也更超值，因為包裝紙盒裡裡外外和CD上都有他的畫作！內頁的裝幀更是使用了大折頁，長達數十公分，宛如小海報一般，而且兩面是不同的作品。不過這個團體並非當紅，所以我在下北澤某二手CD店的入手價才約莫台幣三百元，真是物超所值。

至於其他經典但不易擁有的作品，則包括在《昇天する家具》展裡做的傢俱，可是奇幻的創意單品。還有〇六年底，日本最具知名度的複合店（select shop）BEAMS所舉辦的《MONCLER ART EXHIBITION～Painted by 田名網敬一》展時，展出與販賣的MONCLER高檔羽絨直筆彩繪衣（限量十二件），更是名列熱愛時尚與當代藝術的我的夢幻單品。但售價本來就高貴的MONCLER（正版標準款羽絨衣定價在兩萬五千元台幣以上），再加上藝術家的創作後，使得此款定價直飆八十四萬日圓！所以，咱們還是買買公仔過過癮吧！

5　田名網敬一的周邊公仔。

Find Out More

GEISAI 官方網站｜http://tw.geisai.net
KAMON design 商品｜http://www.kingofmountain.info/onlineshop/kamondesign/book.htm
rolling60s｜http://www.kingofmountain.info/rolling_60s/
刺點國際 Toys Star｜http://www.toys-star.tw/
MONCLER×BEAMS×田名網敬一「KARAKORUM」｜http://zozo.jp/_news/2217/2217.html

當代藝術新鮮刺激的地方之一，就是因為題材的多元，當下多媒體軟硬體盛行

如洪水猛獸，人手一台數位相機或智慧型手機，連掌上遊戲機PSP、NDS都

可拍照，加上人人都有部落格、微網誌或網路相簿，除了貼圖外還可上傳影片。

四處都有多媒體的創作展現平台，台灣的I'm TV與國際的YouTube，都是大家輕

易發洩創意的低門檻管道，搭配可操作越來越方便的剪接軟體與拍攝硬體，還有

一大堆修圖軟體與相機功能模式可以改變既定的眼前事實……人人，都可以一手

遮天……人人，都可以是藝術家！

那麼誰才是真正的當代藝術大師呢？相信未來界限會越來越模糊，大師的判

定也將越來越低階與難以分類。諷刺的是，也許在比較彼此創作的豐富深刻性之

外，還得看看誰比較會用3C軟硬體產品（如photoshop）。想讓自己的地位更上

一層樓，看似越來越容易，但手法又似乎過度科技化了。

總之，「作品」已不再只是繪畫，各類的形式都可以是創作，各類型的作品都可

以賣出高價、博得好評。只要你能滿足當代人類對美感的需求，哪管你是用畫作、

相片、動態影片或是創意公仔來攻城掠地呢？就像日本三十五歲才女野田凪（Nagi

Noda，一九七三～二〇〇八），她是MV、廣告的導演，也做平面廣告與CD影

像設計，還創作了一款我深愛的經典公仔HANPANDA……但最最最傳奇的，是與許

多英年早逝的藝術家一樣，她竟因誤食了車禍後遺症所需的強力鎮痛劑而於〇八

030

神奇
影像專家

英年早逝的野田凪

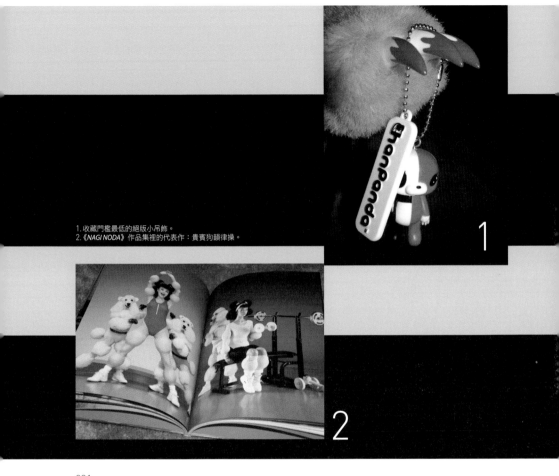

1. 收藏門檻最低的絕版小吊飾。
2. 《NAGI NODA》作品集裡的代表作：貴賓狗韻律操。

1

2

年九月猝死，比起同年八月因肺炎病逝的漫畫大師赤塚不二夫（一九三五～二〇〇八）來說（時尚天后川久保玲的品牌 COMME des GARÇONS，很快便將其漫畫中的人物放在衣服與鞋子上以為紀念），她的猝然離開堪稱充滿戲劇傳奇性，相關傳言亦開始不斷流竄（自殺？）。但除此無解的習題，另一個引人爭論的是一張「HALCALI」雙人組的 CD《音樂ノススメ》初版封面（後另改版），與另一位當代藝術畫家会田誠的作品《あぜ道》有異曲同工的爭議巧合處。

以豐富色彩、復古華麗、重疊交錯、可愛創意四大元素做多元影像創作的她，雖然在法國複合店（select shop）COLETTE等地辦過個展，也參與過KITTY EX.（各品牌與藝術

3 法國的 COLETTE 為野田出品的壁貼。

家一起為慶祝 Hello Kitty 三十歲動腦，所產出的多媒體作品設計創意聯展）等創作聯展，但她不像許多藝術家會出版海報、版畫、複製畫與書籍，市面上只有日本 GAS BOOK 設計書籍系列與她合作過一本作品輯。

但相對的，許多日本雜誌裡你我一翻即過的廣告，或是電視上幾十秒的瞬間，卻都有她的巧思與靈魂。另外，她也搞髮型設計、百貨提袋設計、BE@RBRICK 公仔設計、CD 視覺設計、服飾設計，甚至概念主題餐廳等多元品種的設計，她的蔓延性與延展度，相對比起那些動輒上萬元的藝術畫作來得更親民，可謂無所不在，只是容易遺漏看走眼。

這種藝術家的誕生與走紅，正是打破過去藝術創作門檻較高、藝術

4

5

4567.COLETTE壁貼在我家牆上的模樣。

6

7

8

8.她把BE@RBRICK玩具的手腳染上血腥的設計款。
9.HANPANDA之暴力熊款。

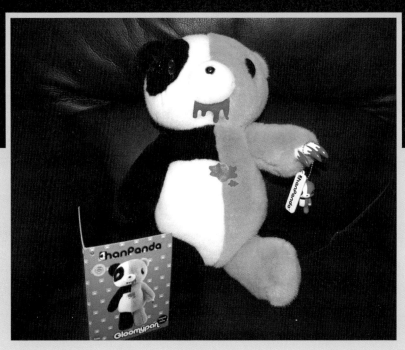

9

價值較嚴格的當代代表,尤其是可愛的HANPANDA,她把貓熊這個在動漫界、玩具界都已被濫用的圖騰,搭配二十種以上的動物,一半一種,二合為一,半熊貓就此誕生。

我本身便收藏了它的小吊飾,以及它和大阪出身的角色人物俗稱暴力熊(Gloomy Bear)的HANPANDA合作款——三十八公分大絨毛娃娃。

甚至它也和最紅的Hello Kitty合作過一款(把KITTY EX.展的作品商品化的限量款),不過這個一半貓熊一半Kitty的商品已經絕版,市面上相當罕見。但最珍貴的應該是美國時裝品牌COACH慶祝六十五週年時,邀請多位名人做的限定包包。世上僅只一個的野田包!包裡有一隻HANPANDA(一半貓熊,一半綿羊),後於日本雅虎拍賣上以超過十萬日圓起標。

重要作品連結

Find Out More

多數人都知道西班牙有個奔牛節，但令我不解的是：人幹麼跑給牛追？幹麼自找苦吃被牛角頂？相對地另一個奔牛節就平和多了，且是當代創作藝術的結合，牛隻們身上或造型五顏六色、五花八門，世界各地的創意人把很藝術或極端KUSO的想法，交給牛來演譯並立體呈現，讓人讚賞與莞爾。

話說我是在日本涉谷必逛的PARCO百貨PART1館地下樓的「A2 COLLECTION」店裡（已歇業）看到牠們的。這家百貨公司除了時尚衣服飾品外，提供相當多展覽與設計類商品，彷如台灣的清庭或青石一般，每次去逛總會有意外驚喜。那次我便看到許多「牛」商品，價格合理，或大或小，有的被做成牛身手提包，有的是太空或武士乳牛，有的甚至昇天成了天使牛。這款類似公仔的商品接近藝術，但親民平實多了；買回後研究才發現，原來背後是一個大型公共藝術活動「CowParade」。而且同年已開始在台灣徵件，回到台灣後在華山文創園區，就看到了相關看板與活動牛棚，再再預告該國際藝術創意活動也將奔馳到台北。

這個彩繪牛的公共藝術品專案活動，一九九八年於瑞士開辦，次年被美國人引進芝加哥，接續每年在不同的城市接力開辦，可說是「牛」不停蹄，二〇〇九年台北則成了它奔波的第六十五個城市。台灣確立開辦後，接連也舉辦了許多活動與講座，在設計展或電視節目等等平台，也展開了相關宣傳與創作召集，甚至連

你家
養牛了嗎？

關於「奔牛節」CowParade

1. 華山文創園區裡的一頭創作。
2. 局部特寫。

過去在許多城市舉辦時，各地藝術家或一般市民都以官方提供的原型來當基礎，各自彩繪或妝點出代表城市感覺的玻璃纖維原型牛雕，會後並提供義賣，讓這藝術計畫不只好玩，又可做善事。台灣當然也不例外，許多學子和藝術工作者如可樂王等紛紛出馬，一展出即造成話題。而透過國際的官方網頁大視野與國際主辦團隊的推廣行政能力，也讓世界看到台灣本土創作的成效與活力，這肯定是台北

王金平院長也親臨牛棚「視察」。然而，我竟是在遊日時的商品店一角繞了一大圈，才得知它根本非關日本，且竟已與台灣如此貼近，真是後知後覺。它不止是 Fine Art，它們還強調是 Fun Art！對喜歡有趣事物的我來說，真是相見恨晚。

官方網站提供三款牛隻的姿態供民眾下載，體驗創作。

3

奔牛節另一層面的城市行銷大利多。

基於求知慾，在日本買回幾頭牛後，我馬上連上了它的國際官網，除了進一步瞭解來龍去脈，讚嘆其國際整合的能力，更感嘆延伸年份及規模如此大的續航力，當然難免又郵購了幾頭牛。畢竟比起日本、香港玩具公仔價格日益離譜的飆升，這牛可是有其價值與意義的，況且更接近當代藝術品，卻沒有藝術品拍賣場裡的天價：小隻的（三英寸）「Mini Moos」十美元即可入手，大隻的（十二英寸）六十至一百美元的定價也算合理，甚至可花二十美元買空白牛型（附顏料），或買填充娃娃與相關畫冊，應有盡有。雖然包裝沒有日本精緻，國際運送過程裡還可能斷手斷腳，但它的質感佳、用料又厚實，說

分享我買的幾頭牛

看報牛
2004年華盛頓展區傑夫‧沃克（Jeff Walker）的作品，原名〈Citizen Cow〉，
以翹著二郎腿、西裝筆挺的姿態坐在公園裡看報，呈現美國市民風貌。

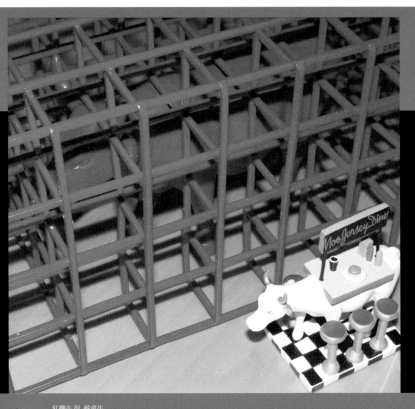

b 紅欄牛 與 餐桌牛
馬可‧伊瓦里斯提（Marco Evaristti）的紅欄牛（Muuun Tana）是官方網站限定販賣商品，
也是個非常具當代藝術感的版本，屬2007年哥本哈根展的作品。
馬可‧伊瓦里斯提是丹麥知名藝術家，作品充滿鮮豔色彩與強烈意識（www.evaristti.com）。
餐桌牛則是2001年紐約展出作品，約翰‧昆奇（John Kuntzsch）設計，原名〈Moo Jersey Diner〉，
餐廳的餐桌以牛身取代，非常美式，連芥末罐都維妙維肖。

囉！

日天王呢，屆時價位可能就不止於此

高樓平地起，也許今日素人會變成明

氣，說真的不是我的重點，畢竟萬丈

觀察來為他們喝采就已足夠；至於名

的名號我未曾聽聞，但光以創意導向

藝術大秀似的；雖然當中很多藝術家

意，非常驚喜，瀏覽網頁彷彿看一場

　　我在網路商店裡看到好多牛的創

家奉著。

以把五千美元一隻的原牛尺吋的牽回

真的，何樂不為？若是本錢足，還可

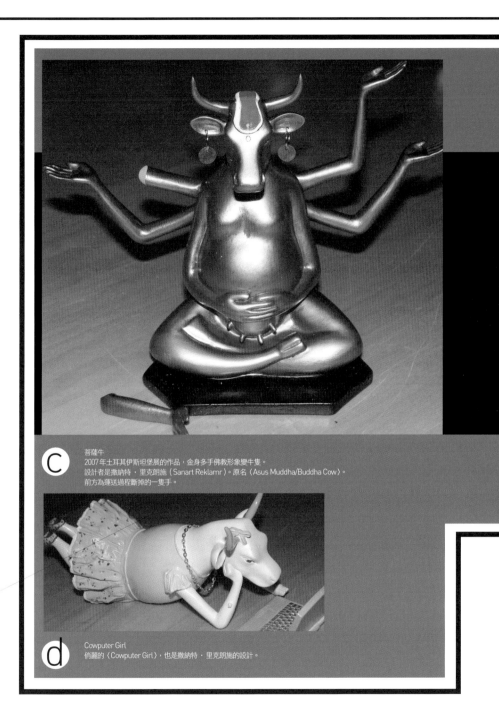

C 菩薩牛
2007年土耳其伊斯坦堡展的作品，金身多手佛教形象變牛隻。
設計者是撒納特‧里克朗施（Sanart Reklamr）。原名〈Asus Muddha/Buddha Cow〉。
前方為運送過程斷掉的一隻手。

d Cowputer Girl
俏麗的〈Cowputer Girl〉，也是撒納特‧里克朗施的設計。

Find Out More

奔牛節國際官方網站｜http://www.cowparade.com/
台北奔牛節官方網站｜http://cowparade-taipei.com/

因為長期涉獵音樂，所以也會留意許多ＣＤ或黑膠唱片上的精彩封面設計，若遇見具有當代藝術感的，更會多看幾眼或深入研究。

某次，在視野深廣與敏銳度高的日本唱片圈，我看上了一張封面，搖滾團體橘子新樂園（ORANGE RANGE）的《突發橘想》（Panic Fancy）專輯。復古感覺的字體與配色，加上對襯的當代藝術圖形，興起了我打開內頁找出設計者與深究的好奇心。

網路科技發達的今天，多數人都可以輕易聯絡在世界彼端的彼此，且藝術設計創作者，要不有畫廊幫忙架設網頁，無遠弗界地宣導與展示作品，要不就設立官網自我行銷。如同這一位設計師Papriko與它的名號Papriko, Ink，就有自己的線上畫廊，以及報告工作近作與生活分享的部落格。然後我發現原來他不只擔任商業設計，線上畫廊所展現的畫作，與ＣＤ封面上的復古風格，甚至完全不同！

那些畫作多半以圓潤卡通感的人物角色為主，背景是未來都市、各色星球與深海，線條簡單但表情相當怪誕、可愛，有一點KUSO風格與俏皮呆滯，用色灰暗為主（畢竟是在外太空與深海），重點部位搭配標準亮色，部分人物或生物甚至透露黑色幽默般的輕微恐怖感，或是直接去肉——以骨頭交待他們的形體。總之我如獲至寶，因為比起ＣＤ封面的設計，他的畫作更為有趣和充滿藝術氛圍，也非常值得收藏。

網路買畫
交朋友

Mr. Papriko

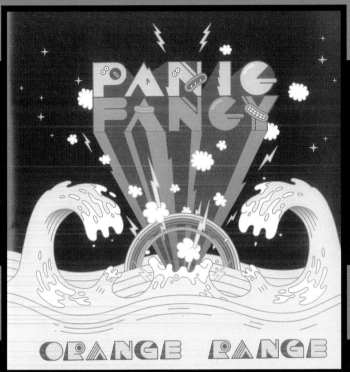

1

橘子新樂園《突發橘想》專輯
（台灣由新力唱片代理）。

2

作品充滿了趣味與藝術感。

Feel Arts→→

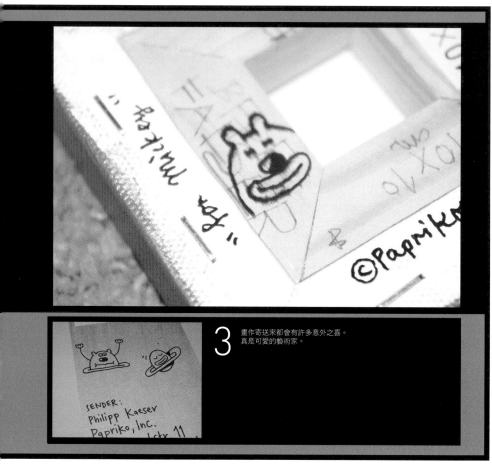

3

畫作寄送來都會有許多意外之喜。
真是可愛的藝術家。

於是，我就以自己的菜英文大膽地寫了電子郵件過去。原因很簡單，一般網路商店多半有定價，若可刷卡或使用付款網頁paypal更可輕鬆交易。

但當時他的線上畫廊只有一堆畫作的掃瞄圖與名稱簡介（現已有paypal付費機制），偏偏他的作品已讓我深深愛上，加上大小尺寸並非巨大畫作，極適合在擁擠家中的任何一角掛放。

我不得不主動出擊，一一將喜歡的畫號提出詢價，沒想到石沉大海。其實並不太意外，過去遇過許多網頁架設得很精彩，但根本乏人管理，所以我便死了心。

一週之後，Papriko現身了！原來他們去了巴黎辦展、沒法回覆。信裡非常專業的回答了我的需求，一一把我提問的商品報價回覆，而且信件內

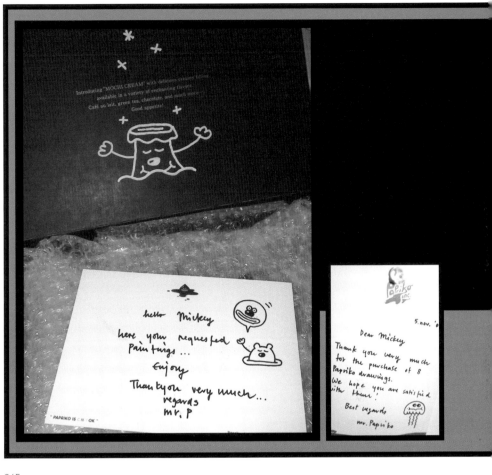

容的連結整理得非常完整，比我的去
信更加條理分明，完全就是我所欣賞
的那類具行政能力的藝術家。其中，
他的壓克力顏料帆布畫作的價位是：
10×10CM約一萬至一萬四千日圓；
30×30CM約四萬日圓；48×46CM
約五萬日圓；整體來說相當親民，更
可愛的是因為部分創作是有主題的
系列作，對方建議我考慮多幅一起聯
買，但不強求，若要單買也可商議。
我便回覆因為個人喜好與預算，還是
傾向只買自選的單品，對方也一口答
應了，並允諾若是多買幾幅肯定有特
別優待！

之後的信裡除了商業交流外，對
方也開始親切自剖，我才知道這個
創作單位是一對夫婦，作者化名為
Mr.Papriko，是個瑞士人，老婆是日

Feel Arts→→

本人，所以他常兩邊跑，信件則都是以英文與我往返，可是偶爾會用英文拼出日語

「GENKI」、「MATANE」與我問候與互動（因為我在信裡的身分不是藝人，是往返

大阪與台灣的台灣人Mickey，原因是我本以為他是日本創作人，為求方便，一開始

我給的日本本地收件地址是大阪友人家，沒想到他的基地是在瑞士；但我又無法用

菜英文解釋清楚，乾脆將錯就錯）。然後他提出了九折優惠，但備案是也可送我另

一幅畫以取代九折優待，選項挺誘人，買賣也可充滿創意。

話說他們夫婦有兩個家：一處在日本川崎，一處在瑞士，除了買賣過程裡的行

政事務一直清楚分明讓我格外放心與佩服外，我們也越聊越廣，他也對我的工作

好奇，更好奇我是怎發現他的？我一一據實以報。雖然沒見過他，但在信裡的禮貌

對話，感覺他一定是個可愛親和又童心未泯的男人，例如:)這樣的笑臉符號總會

不時出現在信裡。又例如當我提到台灣，他就認真回我「I've never been to Taiwan

yet, but I was very near, when we stayed on Ishigaki island, I think like 50 km or

so...」。超級努力的回憶起與台灣的關係。寄出貨品後，因為我繁忙未多加留意包

裹，他反倒緊張的一直來信詢問到貨與否？對待交易與自己的寶貝之認真細心的

程度讓人欽佩與感動。當我回報被他包裹得非常安全的畫作，以及他的手繪明信

片已到時（包裹包裝紙上也有他的親筆塗鴉），他還很可愛的希望我拍下它們被掛

在我家牆面的照片，好讓他可以放在網上哩！

我不願這樣假設：現在的他還未成

名，也許有一天紅了，就不會是這般

親切模樣？但至少我很開心在此刻當

了他的知音，也開心可以合理價格買

到了他的畫作。成名後的倍數成長？

我並不在意，畢竟我不是為了炒作與

轉賣，我只是單純喜歡他的作品，以

及後來漸漸認識的作者本人。我挺

他，我愛他的作品，有朝一日，我一

定要把他帶來台灣，或是我一定會再

回頭買他幾幅畫的；畢竟，這是我第

一次的網路買畫經驗，而且是如此的

成功與心滿意足。

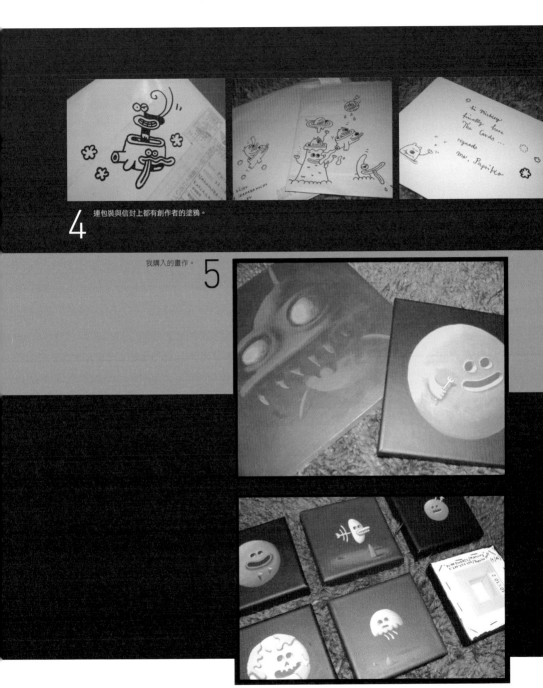

4　連包裝與信封上都有創作者的塗鴉。

我購入的畫作。　5

Find Out More

Papriko 線上畫廊 ｜ http://www.gallery.papriko.com/
Papriko 部落格 ｜ http://blog.papriko.com/
Papriko 的 E-mail ｜ mr.papriko@papriko.com

紀錄片，可以看他人的智慧經驗，看不為人知的幕後精華，為自己往後的創作或枯竭腦海找尋新的創意契機。這幾年，台灣出品或是發行的紀錄片種非常多元，也多發行了DVD，更有《CNEX癡人說夢紀錄片影展》之類的活動；而我最愛的是《跟著奈良美智去旅行》（Traveling with Yoshitomo Nara）、《時尚大帝》（Lagerfeld Confidential）係屬流行時尚與當代藝術美學議題的作品。

《跟著奈良美智去旅行》可以看到奈良美智孤獨創作的過程（攝影師在一旁的拍攝反而是一種打擾了。但若不拍，我們也看不到這些幕後花絮啊）還有他在世界各地辦展時會喜歡在展場裡蓋木房子的理念與過程，其中最意外的是位韓國稚齡的小妹妹，但非常感性的挺奈良，並渴望他的畫作所帶來的慰藉，他們跨越空間與國籍互相給彼此的需要與感動，會深深感動你。

《時尚大帝》是香奈兒（Chanel）、FENDI的時尚設計大師卡爾‧拉格斐（Karl Lagerfeld）之紀錄片，更是個時尚神話的呈現：一頭百髮與墨鏡配備的老翁，精力旺盛的設計、開會、裝扮、搞秀、聽歌、拍照、社交……花枝招展，眼前的一堆名牌或N台i-Pod，都再再顯示出他的地位超然與名利雙收的呈現。

此外，同樣是時尚界人士的時尚類紀錄片，有部片等了好久卻始終未在台灣面市。基於好奇，我郵購了《Marc Jacobs & Louis Vuitton》日本版的DVD，一邊聽

與商業完美結合

 時尚界的藝術椿腳
Marc Jacobs

英文一邊看日文字幕的漢字，想辦法拼湊所有內容，而且比起以上各片給我的驚奇可多的呢！

從一九九七年開始，法國知名百年時尚老牌LV找來了紐約的Marc Jacobs擔任設計師，在各國精品都傾向尋找明星級設計師助攻的狀況下，許多品牌成效不彰，又或者蜜月期短（有的甚至只合作一季的產品線就解散了），但LV與他是常態合作，帶來了許多成功創新與創意，彼此長相廝守至今，更把LV帶往一個銷售顛峰。加上他自身的品牌Marc Jacobs及副牌Marc by Marc Jacobs，更以多彩設計與中價位，吸引許多時尚愛好男女膜拜。

Marc Jacobs到底有啥魔力呢？我想，在世界許多功力都很強的設計師一昧追逐奢華風與奢侈生活的同時，這位曾酗酒吸毒的街頭叛逆才子，對街頭藝術和當代藝術的認知、投入、取材，或根本是個人喜好與靈感謬思，都深深的讓他與作品散發出另種風情。我們該說他是聰明或取巧？但一代一代的藝術家結合的LV包，一再一再創造世界性話題，引爆銷售熱潮，甚至不是時尚迷的藝術迷們，都難免注意到他與這些品牌吧？況且買個LV幾萬元的藝術家限定包當收藏品，可是比買幅畫更便宜與實用啊！

在《Marc Jacobs & Louis Vuitton》裡，除了設計師該有的「法國—紐約」多重精

1.金馬影展關於奈良美智紀錄片的布置背板。
2.該次觀影的票根。

3

3. 我所購入的
《Marc Jacobs & Louis Vuitton》
日本版 DVD。
4. 草間彌生的設計被用在 X-GIRL 與
PORTER(TOKYO) 的聯名產品上。

4

彩生活、工作記錄外，還有大家熟知
的村上隆現身，因為他們的合作一
再製造火花與消費議題，更是票房保
證。驚喜的是草間彌生老婆婆，她在
工作室親自接待 Marc，一窺老太太
的點點招牌圖騰衣裝神采與工作室
一角，頗為難得。那麼他們會合作
嗎？二〇〇八年草間彌生的粉紅點
黑底圖騰設計，被用在日本年輕女
性時髦品牌 X-GIRL 與經典包包品牌
PORTER(TOKYO) 的聯名產品上，不
管是皮夾、休閒包或上萬元定價的郵
差包，都大獲好評並搶購一空，一舉
讓草間彌生的作品達到活化普及與向
下扎根的目的。

　Marc 非常懂得利用文化創意產業
結合商業，找過非常多藝術家一起參
與 LV 的創作。除了創作新卡通人物

與櫻桃櫻花圖案印製在包上，還大刀闊斧把咖啡色系經典圖案配色大舉變彩色，大為成功，一起再創 LV 高毛利與新經典的村上隆外；美國理查・普林斯（Richard Prince）的笑話包（他把其藝術創作代表系列 Joke〔寫有笑話文字的畫作〕印在 LV 包上）也是一絕！此外，理查・普林斯也是藝術愛好者與收藏家，亦是英國《Art Review》的「當代藝術影響力百大榜」裡的常客。

過世多年的史蒂芬・史普勞斯（Stephen Sprouse）是 Marc 早年在 LV 成名期的合作伙伴。作品是 Marc 把塗鴉界人士都愛的自創風格塗鴉字體印在包上。二〇〇一年大賣的史普勞斯充滿在地野性與創意玩味的塗鴉包，在二〇〇九年再次登場上市了，還有他畫的玫瑰也成了 LV 當年春夏的新款設計。在以上種種的合作案例下，Marc 讓時尚名牌再創了生機，也使藝術更親民普及，自己也創造出有別於其它設計師的新產值。當然透過 LV 世界性時尚行銷，更是讓街頭塗鴉潮人或地下藝術家更加充滿動力與信心。只要不抗拒主流圈，有天也許會被看上，然後功成名就榮登時尚殿堂，並回頭再造藝壇地位與新價值。

5

Marc Jacobs ╳ 村上隆的絲巾產品。

台灣當代藝術的前鋒志工—— 陸蓉之

我喜歡一個屬於自己的新封號：「非典型收藏者」。這是二○一一年八月參加台北國際藝術博覽會（ART TAIPEI）座談會前，大會在貴賓手冊裡為我寫的形容。畢竟，很多單位邀我出席藝術活動時，還是會冠上「知名藝人／主持人」之類的名號，藝博會也不例外。

一一年這屆，大會三度邀我替新人區藝術家做導覽，竟還另外邀我與陸蓉之老師——策展人始祖，對談《哈博和多羅西》（Herb & Dorothy）紀錄片觀後感，真是受寵若驚。在本書前言裡，我已稍微敘述陸老師早期對我的啟發與照顧；甚至，平日她還常發訊息鼓勵與關心我（其一，她說要跟我一起努力，心永遠不可以變老喔），相關活動我們也互邀對方參與，例如我邀她（謝謝她一口答應）參與一一年台北攝影與數位影像藝術博覽會（PHOTO TAIPEI）裡，由我擔任策展的名人攝影作品展覽義賣。總之，謝謝陸老師：能一起座談，也很感謝大會看得起我。

當我看到大會短文裡給我的封號時，更深深感覺相關人士確實理解我。因為，我就是個非典型收藏者，完全正確！也難怪他們會邀我來對這部紀錄片做分享，因為我和劇裡的真實夫妻（Herbert Vogel與Dorothy Vogel）還真有雷同處。他們，就是不炒賣、不變賣、不問名氣，只重感覺的非典

052

第一次見到陸老師是在《虛擬的愛》展覽開幕時，當時村上隆在現場接受陸老師訪問。

型收藏者;所以當他們老去,便將收藏全捐給了美國各美術館;其中不乏後來知名度大增的畫家之作。而且當年買的也未必是牆上畫作,當他們看上了地上的草稿時,一樣也拼命說服與收藏。增值與否?無關緊要!而他們根本只是財力不雄厚的上班族與藝術愛好者,堆積如山只為個人喜好。

二〇一一年十一月某日,我的臉書來了一封信:

看見你在痞客邦的相簿,剛好看見我朋友王璽安的展覽,他的作品我很了解,大部分都由國外藏家(日本、中國、香港)收藏喔!也有日本藝術家來台展出時直接購買回國,之前在日本更由知名的「小山登美夫畫廊」大量收藏,真的可以考慮收藏。雖然我多話了,但我支持本土藝術產業也能邁向國際。

我的回覆是:

我想啊!但我想買的已sold!我太晚去了!

再者,我收東西不是看誰收了沒啦,我是看自己喜歡否喔!但他的……我喜歡!

這次的座談,我清楚知道了陸老師過去在美國當行動裝置藝術家時的美麗與瘋狂回憶,更瞭解了她當收藏家時也曾碰過的勢利眼,以及她對富貴收藏家大批買畫藏起的不滿,再再都呼應了該片劇情。這對夫婦與陸老師,都激勵了我繼續一意孤行的決心,我就是喜歡收藏自己喜歡的畫作。常常是先買,回家再查資料,於是才知道作者的背景。這位網友或任何人再怎麼說服我都是無用的,我就是收自己喜歡的,如果未來它們火紅了是我命好;但沒要轉賣的它們,其實紅不紅也不重要;重要的是,我喜歡與否。我就是非典型收藏者!

2011年陸老師擔任
顧問並出席《一克
拉的夢想》當代美
學展記者會。

回想當年，我第一次看到山口夕香（Yuka Yamaguchi）的作品是在香港的雜誌上，約莫是在二〇〇七年；當下感受到她作品裡的驚人生命力，充滿特殊風格的畫作更是搶眼的主因，畢竟一本雜誌裡的資訊是五花八門的，「跳TONE」與否反而是突圍勝出的機會點。後來，竟在台灣報紙的全版廣告上再次看到她。話說，台灣時尚選貨店「團團」的開幕廣告，便是以她的畫作做為主視覺（包括該公司二〇〇七年的聖誕卡也是她的畫作），雖與時尚或該店引進的品牌沒有直接關係，大抵是老闆本身的sense之展現，但版面確實非常搶眼，也勾起了我上網搜尋並收購其作品的念頭。

這個才女的怪誕，不只在畫作裡的視覺呈現，還包括她的英文官網。如果你大刺刺地輸入她的名字在各搜尋引擎裡，那搜尋結果可能也會出現一堆日本藝人，甚至AV女優的名字；為了準確找到她，最好清楚知道她的官方網頁（部落格）叫做plastique monkey。她在其部落格裡的圖說，也常自稱此名，而非YUKA，看來這應該是她的暱稱或藝名吧？

她的怪誕還包括了銷售行為，她在線上開啟部落格展示作品與自我，二〇〇六年開始銷售，不假任何代理人或畫廊，但若需要與她做任何合作洽談，如辦展覽與訪問，她也來者不拒大方歡迎；當然，一樣得用網路與生在神戶但旅居加拿大的她聯絡。很宅吧？事實上若從官網的照片看來，她絕對稱得上是個美人，形象

054

跳TONE
跳出機會

怪誕媽媽山口夕香

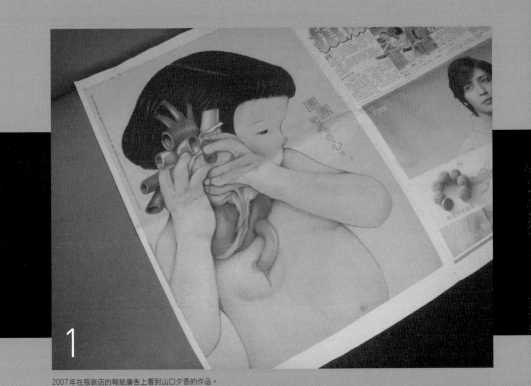

2007年在服裝店的報紙廣告上看到山口夕香的作品。

如同日劇裡的某位上班女郎，但畫風竟如此血腥直接：人體器官、人與動物在身體上穿越或結合、斷肢等等議題司空見慣；妙的是，她那可愛的小孩清新與生活記錄圖文也在此部落格並存；清新與血腥間，她到底是怪還不怪？

她用彩色鉛筆畫畫，也用Ballpoint pen作畫，她說自己很喜歡另一位Ballpoint pen畫家艾瑞克・波士特姆（Eric Thomas Bostrom）。而她的作品所製成的商品非常專業多元，也令人感到親切──毫無過度包裝或是抬價的狀況，包括：明信片組、手作小筆記本與不同尺寸的畫作印刷品等等。

我透過她的網路商店買來的，是兩組明信片與兩張藍色Ballpoint pen搭配色鉛筆的original drawing畫作《well

Feel Arts→→

then》，且是畫在一般公務用的黃色Ａ４尺寸紙信封上。這個畫作的基底是如此的「特別」，你說她怪不怪？包裹是以一般厚信封從加拿大寄來的，信封上是手寫的地址，並附上一張手寫的感謝卡片，簡單扼要不囉唆，隨性之餘也不失人味兒。

除了畫作，她也手作了一些她所謂的「Useless Toy」，這些「無用的玩具」在我們看來，就仿如市面上「創意市集」裡那些台灣年輕人的手作布娃娃，工夫並沒有特別高深，而風格以可愛動物類居多，也有三頭鴨之類的怪誕設計。而從網站裡的圖片看來，她的小孩好像玩得不亦樂乎吶！另外，還有些情境攝影作品，像是她把從一元商店買來的玩具拆解與設計主題，然後拍照並製成明信片組販賣。

突然認識她後，就想介紹給大家認識，從我看上至今她雖仍未大紅大紫，但我一向秉持不炒賣作者、只珍藏作品的念頭，所以也毫不在意她的身價，只在意她是否依然健在與騷動我。

2

我買的兩張系列畫作《without them》與《well then》。

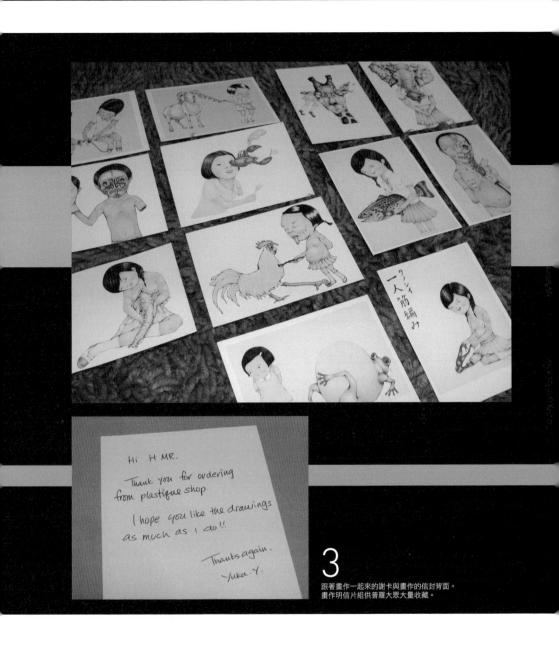

3

跟著畫作一起來的謝卡與畫作的信封背面。
畫作明信片組供普羅大眾大量收藏。

Find Out More

plastique monkey │ http://www.plastiquemonkey.com/
Diversion Mary │ http://www.diversionmary.com/
Yuka Yamaguchi Useless Toy │ http://www.plastiquemonkey.com/useless-toys/
Yuka Yamaguchi 情境攝影作品 │ http://www.plastiquemonkey.com/shop/doctors-loud-silence-postcard-set-p-41.html

Feel Arts→→

我的想法是：藝術可以高高在上，但也可以是親民的；藝術可以是大張旗鼓的，但也可以是暗渡陳倉的。

我在自己初次執導的電影《愛到底》之黃子佼篇〈第六號瀏海〉裡的一景牆上，掛上了韓國新銳藝術家姜錫鉉（Eddie Kang）送給我的畫作；電影上映半個月後，卻沒有任何觀影者與我討論到這檔我刻意但又不聲張的小事。畢竟是部老少咸宜的喜劇，喜歡藝術的朋友可能曾參觀過姜錫鉉在台灣形而上畫廊的個展，但此類人士未必會看國片甚至喜劇，可是暗渡陳倉的狀況是：哪天當它在電影頻道上檔，並出版了可以重複收看、定格、迴轉的DVD後，或許會潛移默化了新的藝術愛好者；或被不小心轉到電影台的各位發現。

誰說喜劇片的背後只能掛卓別林的電影海報當布景？就像許多人在網誌裡或即時通訊工具愛用的一隻動作表情都很賤的「兔斯基」，當下看來它是個動態符號或電腦繪畫，但難道它不是「當代藝術」嗎？當未來的子孫回首百年前的二〇〇九年，也許文獻裡更吸引他們的是這隻會動、會扭、會耍寶的兔子？

在我還沒認識兔斯基的作者王卯卯（MOMO）前，我先入為主的以為這隻網路熱門表情符號的作者，就是一個喜歡用電腦畫畫創作的新生代孩子，充滿能量或自信，很宅而且應該很難與真人共處；好險，我是個充滿求知慾的人，所以便答

當代
網路創作
奇葩

王卯卯與兔斯基

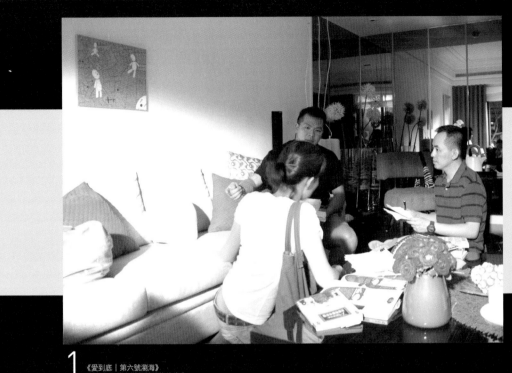

1 《愛到底｜第六號瀏海》
女主角家牆上掛著姜錫鉉的畫作。

059

應出版社，在未知的狀況下先是掛名推薦了她的書，再安排她上電台通告，好好介紹她的第一本繪本《兔斯基做自己》。

訪談前，我的心態是一面亢奮一面擔心，深怕她會與我訪過的一些創意人一樣難以交流，沒想到這位姑娘的真面目親切又隨和，真相開始一一浮出。首先，她穿的是日本很有特色的品牌「豐天商店」（一家被虛擬出來的老牌商店，並以此概念研發商號店內制服般的各類時髦商品）外套，讓我覺得她是位具有個人品味的作者；然後開口的北京腔帶來了她的生長背景（中國傳媒大學動畫系畢業），那大家即可猜到之後的訪問一定行雲流水又深入淺出，因為以我的觀察與感觸，同年齡世代，兩岸口才與表達能

Feel Arts→→

2
偷偷為我作畫的王卯卯；以及成品。

力卻有不同水準的呈現，不管是在流暢度或是語言美感上，中國的年輕世代相對很會講，台灣則普遍比較害羞與反覆。

所以，當我問到基本問題：「兔斯基TUZKI名字的由來」時，所得到的答案便是很深奧的：「靈感來自科幻小說家阿西莫夫一篇名為〈請用S拼我的名字〉的短篇小說」。之後我離開播音室，發現她卻早坐在另一間播音室、隔窗為我作畫，整個過程輕鬆自然又大方（她回港後還把過程畫成四格漫畫放上部落格，幽默又可愛），最後我還故意笑說這真跡我會好好收藏，等她大紅大紫就可拿去拍賣了。而我無以回報，只好給了她兩張《愛到底》電影票，希望她的台北行裡有空可以去笑一笑（事實上她還

3 王卯卯與我的合照。

去了「安迪沃荷」展，我想，那才是她更該去的）。

隔幾天後，我們再次同台，她親切又開得起玩笑的台風，讓我這主持人可以輕鬆訪談。私下她則提到對於我導演的電影的觀後感，當下她聊得很燦爛，我也感受到她與其同事觀後的滿意神態（這種表情是演不來的），也更拉近了我們的共鳴距離與惺惺相惜（我很贊成她創作的宗旨：為快樂而生。我的電影、她的創作或繪本裡的文字，正是偏向光明面的快樂因子），不過最震撼的是她的背景原因，是因為她的「經紀人」是時代華納（Time Warner）旗下的透納（Turner），您所熟知的 CNN、卡通頻道（Cartoon Network）都是它們

4
隨筆畫給粉絲的作品。

的，而與我熱烈談天的 Ringo 先生竟
就是副總裁！

Ringo Chan 先生提到，她會變成
旗下創作人，是因為公司的某個計
畫，即在香港中心集中栽培有動畫
創意的年輕人，讓他們無後顧之憂的
盡情創作（況且科班出身的王卯卯本
身底子夠，所以書裡還附贈了「兔斯
基」的動畫短片〔英文的簡單情節文
字，搭配圖像，整體水準不輸美日動
畫〕）；而且卯卯的第一本書不一定
非得在中國，而是在台灣。

更讓我開心的是，有這樣的大企
業從旁經營與拿捏，這些年輕作者更
可快速成長與面對現實，不會輕易迷
失或失去方向，更期待他們被推向更
大的市場或世界舞台。其後的簽書

5

王卯卯簽送給我的書。

會，我看到卯卯盡力滿足各方需求，除了每本書都畫上不一樣表情與動作的「兔斯基」外，還得應付希望加上臘腸狗或是打棒球姿勢的粉絲，而她也一一照辦且沒有一隻重複，這樣的「藝術家」哪裡找？高高在上的創作人如果不快檢視自己的岌岌可危，也許哪天就被這樣的創意與創作人搶下堡壘。最妙的是一旁的副總裁，毫無架子的一直拿著數位相機如粉絲般猛拍會場的一切，大家快樂無比，並持續地為世界創造快樂。

Find Out More

兔斯基｜www.mytuzki.net
王卯卯 Blog｜http://blog.sina.com.cn/wangmomo

Feel Arts→→

一九六五年出生的会田誠，九〇年代就活躍在日本，現在是武藏野美術大學講師（七年級新生代藝術家加藤愛即是他的學生），也曾是GEISAI藝術祭的重量級評審。他有著八〇年代標準日本型男演員長相風格，更是位只要看一眼其作品，就足已讓我大開眼界的日本當代藝術家。原因除了他的那幅畫作《切腹女子高生》令人瞠目結舌，逼得我迫不及待託請住在日本的友人，購入海報並裱框收藏外（但它太驚悚，讓我不太敢掛在家中太明顯的牆面），還有他那如流浪漢一般的生活，比如他工作的地方是在市區裡的一棟公寓，同棟公寓還有柏青哥、居酒屋、情色（風俗）店家，人流之混亂可見一般。

市面上可購入的会田誠商品並不多，不像奈良美智，從玻璃杯到公仔樣樣俱全。若想瞭解他，除了畫冊之外，也可選購紀錄片《非会田誠～無気力大陸～》。紀錄片裡的他買了一罐印上日本當年模仿奈良美智筆法所畫的娃娃之飲料罐，而沒想到後來他的《あぜ道》，也被日本女子二人組HALCALI在專輯《音樂ノスス
メ》封面上給模仿了，可惜這一段妙事來不及記錄在影片裡。

在紀錄片裡，還看到他拿掃把清理公寓的公共空間，是愛乾淨嗎？但回到他的工作空間，卻又看到一批一批的物品散亂一地，是垃圾嗎？是資料嗎？是作品草稿嗎？遠看就像一堆垃圾哩！不修邊幅到了極致。還有他的外型：滿臉鬍子（鬍渣？）外，他的T恤領口也總是鬆鬆的，不知洗過幾回始終未換；褲腳……當然

現況的
報導者

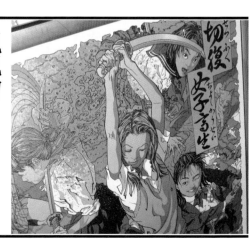

流浪漢藝術家会田誠

我所購入的《切腹女子高生》。

1

也在某個藝術專案裡，在大師伊姆
曾扮成飯糰人出現在展覽發表會；
藝術的一條大便），或是飯糰（他
幅《space shit》實是史上最科幻又
九一一後裝扮成賓拉登）、糞便（那
的其它創作題材還有戰爭（他曾在
除了裸露的少女與流浪漢風格，他

的生活。
塊「Lazybone」，所以他嚮往流浪漢
他就如紀錄片給他的封號般——是一
生活面給予了藝術化的呈現，或者說
藝術作品，但其實也就是把流浪漢的
鬆站立之高度）。這可以說是個當代
古城之巨大作品（可供成人進出並輕
楞紙紙箱拆解後，所搭建出來的日本
還真的有個是以日本流浪漢慣用的瓦
是流浪漢？在他的幾個裝置作品裡，
也沾滿了油彩，你說他是藝術家？或

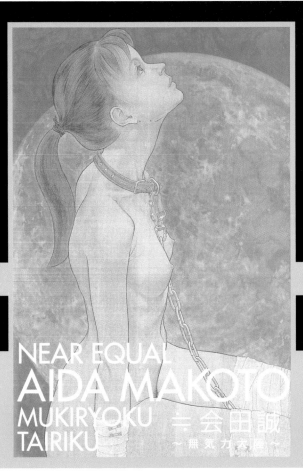

NEAR EQUAL
AIDA MAKOTO
MUKIRYOKU ≒ 会田誠
TAIRIKU
〜無気力大陸〜

2

紀錄片《≒会田誠〜無気力大陸〜》。

斯〔EAMES〕的經典椅上畫上同個飯糰角色），類型則包括都市規劃、繪畫、錄像藝術、行動藝術、裝置藝術、漫畫、小說與人體彩繪，甚至用米飯混合廁紙與木條作畫。

看完他的作品後，可能會說他有一點所謂的「變態」，不過他可是與同一畫廊旗下藝術家岡田裕子結婚並產子（兩位還合演電影《ふたつの女》，甚至在孩子出生三個月後就幫他「出道」：一家三口還開了聯展哩！所以勿把他當作怪怪歐吉桑。

話說近年的國片突然大膽地歌詠青春的胴體，《渺渺》、《九降風》、《亂青春》等等都在講述少女的情竇初開，甚至性別認知探索中的青春性事，刻意低角度、接近穿幫的短裙女

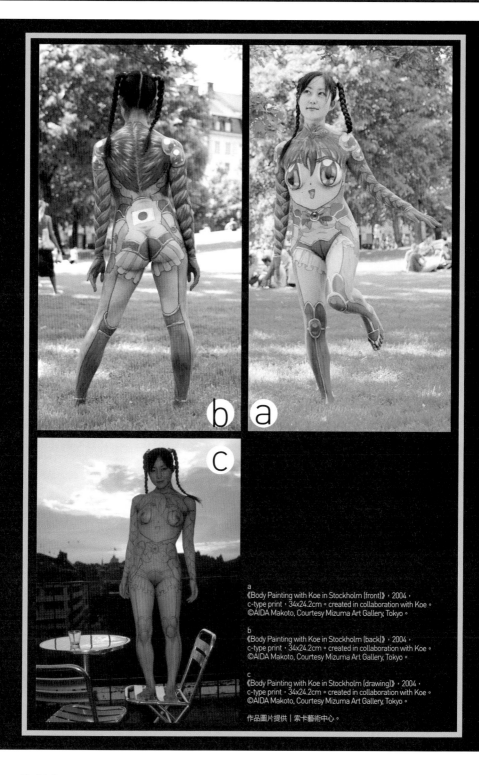

a
《Body Painting with Koe in Stockholm (front)》,2004,
c-type print,34x24.2cm。created in collaboration with Koe。
©AIDA Makoto, Courtesy Mizuma Art Gallery, Tokyo。

b
《Body Painting with Koe in Stockholm (back)》,2004,
c-type print,34x24.2cm。created in collaboration with Koe。
©AIDA Makoto, Courtesy Mizuma Art Gallery, Tokyo。

c
《Body Painting with Koe in Stockholm (drawing)》,2004,
c-type print,34x24.2cm。created in collaboration with Koe。
©AIDA Makoto, Courtesy Mizuma Art Gallery, Tokyo。

作品圖片提供│索卡藝術中心。

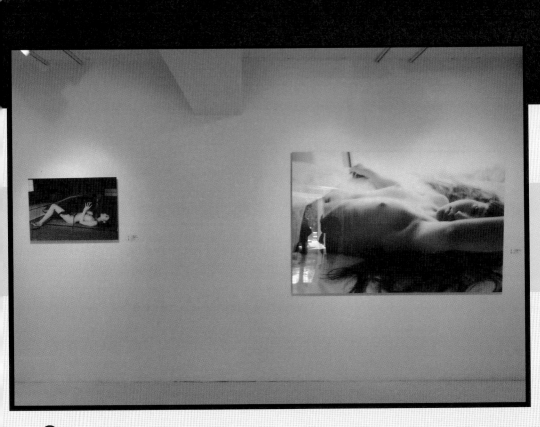

3　会田誠參與2009年《異體共生》聯展。

子高中生畫面滿載，制服也幾乎是統一的戲服，更不要提台灣廣告裡也滿是穿上制服或巨乳童顏的電玩美少女，可是這些風氣在戀童情結極深的日本，早司空慣見了。而他作品裡的少女，比比皆是。雖然他有提過不想再多畫少女，但也識相的說；「好賣」是不爭的事實。總之，他的作品裡或是他的工作空間裡，不乏日本少女泳衣雜誌，與我參觀過的另一位藝術家Mr.的家裡光景真是不相上下。當然，他肯定受了葛飾北齋情色浮世繪作品所影響，但是在美少女之外，他又努力的呈現日本的其它面向，像是對戰爭的看法或是對流浪漢甚至新宿都市開發的關注，難怪當年他受邀與村上隆到巴黎開展時，當地記者會對他下了如此註解：「你，就是日本現況的報導者」。

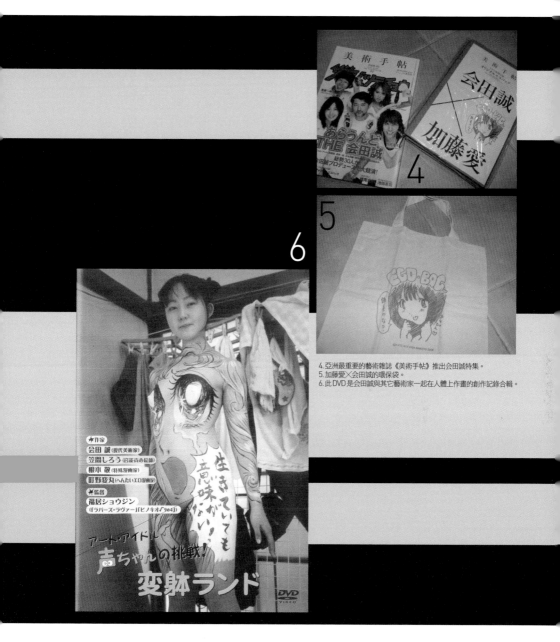

4. 亞洲最重要的藝術雜誌《美術手帖》推出会田誠特集。
5. 加藤愛×会田誠的環保袋。
6. 此DVD是会田誠與其它藝術家一起在人體上作畫的創作記錄合輯。

Find Out More

三潴畫廊（MIZUMA ART GALLERY）会田誠簡介 | http://mizuma-art.co.jp/artist/0010/
会田誠商品 | http://store.lammfromm.jp/index.php?main_page=index&cPath=112

Feel Arts→→

日本，是一個最會製造議題與新鮮名詞的亞洲國家：達人、職人、限定、定番等等字眼，不但創造了很多話題與新貴，當然也創造了很多商機，並無限延伸到餐飲、時尚、藝術、創作、娛樂各界，真的很聰明。所以，那些因本身努力與天分夠到位，日久即被冠上一個地位名詞的，無所不在。然後再以名帶利。舉例來說，攝影師這個職業，荒木經惟、蜷川實花、篠山紀信等等都是日本知名的天王天后，出版的攝影書或相關跨界作品不計其數。

在台灣，有幾個大師哩？有！很多！但即使有，他們可以辦展嗎？出版作品集嗎？被神化嗎？被尊重嗎？被探討嗎？被看好嗎？被當做社會顯學嗎？有時尚或一般的平面廣告會特別打上攝影師的名字嗎？很遺憾，從古至今，我們有名畫家、名書法家、名雕刻家、名琉璃家、名導演，甚至近年流行的名整容師、名彩妝師，但真的被抬上殿堂的知名平面攝影師呢？竟多半仍只有唱片界或雜誌界比較重視：林炳存、陳文彬到余靜萍，還有一位為日星蒼井優拍攝台灣行寫真集的Ivy Chen（與日本導演岩井俊二、五月天阿信都合作過）等等，但比起這些攝影師，多數人可能比較認識的是擁有自創品牌或拍廣告的牛爾或鄭建國吧？只能期許攝影師們再耐心等等，畢竟像Kevin這些美妝老師也都是熬很久才被端上舞台變美容職人的。

既然提到攝影，就聊聊這門藝術。在眾多展覽裡，攝影作品的比重當然是偏少

新 藝術顯學

Chien-Yang Wang

宅 攝影作品選輯
Selected Photographic Works of the House　大藝出版

 好攝之徒

1.篠山紀信拍過宮澤理惠、
　山口百惠等名人的作品全集。
2.篠山紀信不只拍了很多美女偶像寫真，
　也是一位攝影藝術天王。

的那一邊，但在放大「創作」這兩字時，攝影作品所佔的地盤並不小，被重視的機會也不少，入門也較簡單。日本當代藝術家村上隆所創辦的GEISAI藝術季活動，一向是不侷限參賽作品完成方法的多元藝術活動，以二〇〇九年第十二回的GEISAI TOKYO，前三名裡的冠亞軍竟皆是攝影作品，這與過去幾回的得獎狀況很不一樣。而得到評審團特別賞之一的照沼法梨薩（照沼ファリーザ），更是一個道地的AV女優。她就是以食欲與性欲當議題，拍出許多顏色鮮麗、肢體性感、性暗示強烈的圖片，身分和作品一樣，引起許多人關注。

我自己也有喜歡的攝影師，如小林伸一郎。話說一九九八年時，他花了十年時間，從日本最南的沖繩島到最

Feel Arts→→

蒼井優 PHOTO BOOK
もしも、私が台湾の女の子だったら……

撮影「アイビー・チェン」

数年前、仕事で訪れたことがきっかけで、台湾とかき氷が大好き

どこか懐かしさを感じるというこの国で、思う存分味わったか

出会った人たち、呼び起こされた小さいころの思い出、家族のこと

「行湾のお姉さん」と慕う、アイビーの前だからこその無邪気

定価2200円＋税　メディアファク

3

3.Ivy Chen為知名女星蒼井優拍的台灣行寫真書。
4.以露點的酒店女們為拍攝對象的蜷川實花作品集。

北的北海道，出了一本《廢墟遊戲》的攝影書，他所造訪拍下的主題正是「廢墟」。曾經是工廠，曾經是飯店，曾經是樂園，現在已荒廢的場景，在他的鏡頭底下竟是如此有魅力。那些復古顏色的堆砌與聳動的廢物風光，讓我驚為天人！

時至今日，小林仍在這一塊努力經營；不過，他也出版過其它議題的作品，像是他與喜歡拍美女的篠山紀信（當年轟動一時的宮澤理惠全裸寫真集的攝影師）一樣，都曾分別受邀前往拍過一整本的日本迪士尼樂園攝影集。言歸正傳，重點是我當年是看上了他的議題設定，所以買了他的攝影書，也發現攝影真的是一門圖像藝術，呈現的畫面質感與風味不會輸給一張畫作，但他的作品卻在日本

"熱帯魚"

MIKA NINAGAWA
118 SHINCHO MOOK

ボクタチ
オンナノコ

4

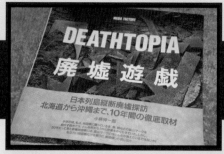

DEATHTOPIA
廃墟遊戲
日本列島縦断廃墟探訪
北海道から沖縄まで、10年間の徹底取材
小林伸一郎

5 《廢墟遊戲》啟發了我對被攝體的題材多元角度。

引起了一些討論，因為這樣議題的設定不只他一人獨有，丸田祥三的作品也不少，甚至被人舉出他們兩人找的景有很多都重覆了（也難免吧？日本再大，也不過就那幾個還健在的廢墟），且對照部分拍攝圖所發表的時間點，因此有了抄襲爭議。

此外，議題吸引我又帶有藝術味道的攝影書，還有片山英一的《Industrial Area》。本集所取材的對象是一些仍在營運的工廠場面，時間點多半集中在傍晚到晚上，於是有許多夕陽與夜燈的交錯，且這些工廠多是建在海邊，所以夜裡燈照的煙囪倒映在海上的畫面如詩如畫，每張都值得印刷出來當作藝術海報高掛。你我也許從未觀察或在意過「原來工廠可以這樣美」，煙囪冒的煙可以這樣不

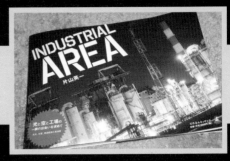

6 《*Industrial Area*》——夜裡的工廠也能當做被攝體。

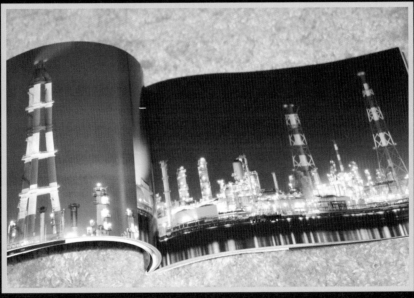

令人害怕擔心，硬邦邦的鋼筋高架之逆光剪影可以如此的充滿線條美感與布局構圖。

這些攝影師與許多藝術家一樣，都從再簡單不過的生活場面裡找出創作主題，記錄下來、延展開來；然後，感動與觸動了我們的心靈與視覺。

Find Out More

荒木經惟官方網站｜ www.arakinobuyoshi.com
蜷川實花官方網站｜ www.ninamika.com
篠山紀信官方網站｜ http://www.shinoyamakishin.jp/
余靜萍官方網站｜ http://www.yufisher.com/
Ivy Chen 部落格｜ http://www.wretch.cc/blog/ivyivychen
小林伸一郎部落格｜ http://st-rise.blog.ocn.ne.jp/
小林伸一郎與丸田祥三，抄襲風波討論版｜
http://haikyo.kesagiri.net/
片山英一線上畫廊｜ http://homepage2.nifty.com/ekphoto/

Feel Arts→→

当所谓当代艺术家的作品，与很商业或极主流的非艺术单位、品牌结合之后，是可以带动品牌商机？还是带起品牌质感？或是炒热艺术家的知名度再拓宽能见度？追根究底，到底谁利多？

经典的案例就是村上隆与ＬＶ，谁是赢家？如果是双赢，那其它品牌是否也该赢得知名度拓展的成效，远比品牌热卖效应来得高。

况且许多艺术家的联名商品，像是草间弥生与Salvatore Ferragamo的包包，数量相当少（十组），想抢？除非你幸运如蔡康永，刚好当时在日本逛到。总之，品牌若一再的只顾赚那几个联名包的钱，还不如多去想想怎样可以再狂卖几百个基本款。所以，到底谁是最大赢家？谁只是扮演推手做形象与做功德并附庸风雅？艺术家机会若到，真应该快快跨开脚步，发扬填满人脉存摺的精神，不顾一切。

以下是几个印象深刻的案例。

前两年在香港海港城的眼镜行惊喜看到日本摄影家、导演蜷川实花的鲜花摄影图，继被放在时尚品牌CELINE、化妆品牌植村秀等商品上之后，也被放在墨镜的镜架上。但镜架再宽也不过一、两公分吧，所以花图的效果与特色在有限的「画

雙贏

交叉感染的藝術與商品

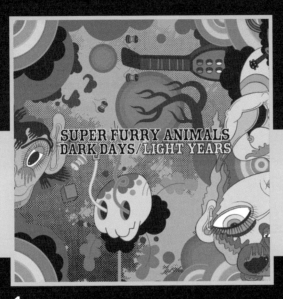

1 《黑暗微光》（Dark Days / Light Years）的封面。

布」上，給我的感覺是似乎無法彰顯其鮮麗的風格，但我仍相信這個她的自創品牌 Lucky Star 一樣有其市場與能量。

而分別為英國搖滾樂團超多毛動物合唱團（Super Furry Animals）畫過封面的日本前衛畫家田名網敬一，以及怪物公仔畫家皮特・福勒（Pete Fowler），竟聯手登上該團的專輯《黑暗微光》（Dark Days / Light Years）的封面（台灣映象唱片代理）是電腦合成？或是兩方夢幻共演？但這一招確實是帶來了無比新意與驚喜！

知名時尚設計雜誌《Wallpaper*》於二○○九年六月號的封面主題是「MADE IN CHINA」，封面與主要

2 安迪沃荷後人與 LEVI'S 再加上戴米恩‧
赫斯特的聯名系列產品之一。

根。但經此一案，他的國際知名度之
度肯定還無法在台灣向下與向前扎
引進（不敢或不想），所以他的知名
衣與褲，效果極佳。可惜台灣一直沒
設計與圖案，都放上了主流市場裡的
品）。他把經典的圓點圖或是誇張的
上了安迪沃荷的經典作品來作聯名商
牛仔褲大牌 Levi's 合作了（甚至還加
（Damien Hirst）已不只一季與知名
　　超級藝術家戴米恩‧赫斯特

後，知名度想不提升都很難吧？
而經如此的在該國際雜誌大肆力挺之
滿當代藝術的誇張與異類獨特風貌，
場面或離譜空間的攝影作品，本就充
的搞怪作品。那些把他自己置身危險
Comme des Garçons）的衣裝所拍攝
創意搞怪家李暐穿上時尚品牌（如
　　內頁專題所挑用的，則是中國攝影

3 劉野與戴米恩‧赫斯特的作品也上了 CD 封面。

079

廣度，已不止侷限在藝術的一角了，包括美國街頭資深大品牌 SUPREME 也與他合作，推出滑板的設計款。再下一城之餘，你怎知那些街頭頑童（或他們的老爸）會不會是他未來的潛在大買家？

日本攝影師杉本博司的作品，因為分別被美國以極簡電音聞名的泰勒‧杜普立（Taylor Deupree）與知名的愛爾蘭天團 U2 買來當作專輯封面，而引起抄襲的娛樂版話題。包括我等樂迷，或許多東西娛樂新聞版的記者、編輯與讀者，也肯定因為 U2 事件而注意到杉本大師。前者的專輯推出較早三年，在創意與美學品味上搶得先機，但後者則知名度極大，地位也高，銷量更可能是前者的千倍。所以，杉本的作品雖然已有不少官方商

Feel Arts→→

4 安迪沃荷幫戴安娜蘿絲（Diana Ross）
與地下絲絨設計的黑膠唱片與內頁。

品，但至此在市場上被不同國度與領
域的人看到的機會才算真的大增。

杉本博司除了這一張海面圖
（Boden Sea, Uttwil）被雙方搶用，
其它作品如佛像、劇院、神社等等主
題，那一幀幀黑白深邃的影象，都是
如哲學般的攝影風格經典；難怪從日
本六本木之丘的森美術館，到銀座的
法國時尚品牌 HERMÉS 大樓裡的美
術樓層都辦過他的展覽。可惜的是二
○○九年六月台北 1839 當代藝
廊也曾舉辦過杉本的展覽，我竟錯過
了；但可喜的是杉本博司的著作《直
到長出青苔》有出版社發行了台灣
版。

5

村上隆為肯伊·威斯特（Kanye West）設計的黑膠唱片。

6 台灣塗鴉藝術家ANO與日本新銳涉谷忠臣也幫CD設計封面。

7

《直到長出青苔》台灣版封面，杉本博司攝影（大家出版提供）。

Find Out More

皮特·福勒（Pete Fowler）怪獸網站 | http://www.monsterism.net/
李暐網站 | http://www.liweiart.com/
杉本博司官方網站 | http://www.sugimotohiroshi.com/
杉本博司官方商品 | http://store.lammfromm.jp/index.php?main_page=index&cPath=127

Feel Arts→→

動畫？卡通？藝術？以上皆是？這番解讀，很多藝術愛好者或收藏家看來，一定有人會大感奇怪吧？

話說美國迪士尼旗下的皮克斯（Pixar）動畫，在二十周年時，與紐約當時（二〇〇五年）剛好重開的MOMA當代美術館之策展人合作，在其專業指導規畫下建構了一個紀念展，其後便在各地巡迴，奠定了美國動畫也可以成為藝術品的事實。事後在亞洲的首爾與東京都展過，而華人圈，台北是唯一城市，且選在巡展多年後的二〇〇九年，正值推出第十部動畫片《天外奇蹟》（UP）的暑假，時機相當好，讓兒少在暑假裡多了一項很有氣質的選擇。而父母也一定樂見其成吧？

畢竟是去北美館這樣藝術的聖殿。更別說台北展還加入了當期新片《天外奇蹟》的相關展品，這可是紐約MOMA首展沒有的。

這個展的花樣相當之多，除了最基本的珍貴繪畫手稿，還有3D模型以及影音類的短片、多媒體，以及珍藏的幕後製作影片大公開，足足將近五百五十件展品，規模相當大。至於那些大隻的角色公仔，肯定也會是大人小孩最想一睹為快的，如此這般將動畫裡的角色活生生立體化，比起日本三鷹宮崎駿博物館的異想世界，這檔在北美館的展出也可堪相提。

但你可以和我一起想想，皮克斯至今二十多年只拍了十部長片（還有一些短片

動畫？
卡通？
藝術？

皮克斯的動畫世界

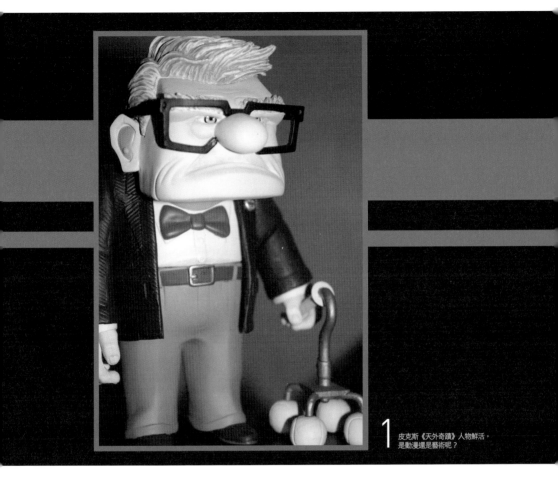

1 皮克斯《天外奇蹟》人物鮮活，
是動漫還是藝術呢？

083

集結成 DVD），慢功出細活是它的招牌功夫，但創造出來的影片也確實口碑與市場均沾，《玩具總動員》、《料理鼠王》、《怪獸電力公司》、《海底總動員》、《汽車總動員 CARS》、《瓦力》等等。說真的，各大動畫公司都有失手之作，但皮克斯，即使原本題材我不甚感興趣的《汽車總動員 CARS》或《瓦力》，我看完後都大受感動。

皮克斯的影片除了趣味帶來歡笑外，既深刻又動人；而在冒險的故事情節裡，又充滿了天馬行空的創意內容。導演的功力也很棒，行雲流水，值得買下每一部來收藏。雖然覺得大人會比小朋友容易理解，不過小朋友也一定會喜歡，這等功力多難啊！我不想舉其它讓人失望的動畫片，有的

皮克斯的幕後靈魂人物約翰‧拉斯特（John Lasseter）曾說過一個概念，「藝術挑戰科技，科技激發藝術」。在他眼裡，科技當然是好工具，但藝術還是其本質。況且，擁有很棒的3D動畫科技就能創造動畫嗎？不！當年可都是那些創作者破天荒的一幅幅把《玩具總動員》以3D形式創造出來的，所以這些3D動畫先驅的每幅畫作不是藝術嗎？從展場裡出現的手繪故事版裡（這個展本質也並不強調動畫的科技面），或許就可以一窺其之所以被各地美術館奉為上賓的原因，也正是北美館要打破藝術界限與固有藩籬的原因吧；而這樣的殊榮真是動畫電影界的一大驕傲與紀錄。

殊榮還不只一樁，二〇〇九年坎城影展史無前例的把動畫片（《天外奇蹟》）選為開幕片，隨後的威尼斯影展也宣布約翰‧拉斯特等五位精英獲頒終生成就獎！這些都足以證明主流娛樂文化與當代藝術之間是無界限的。只要有創新概念與手法，都可以變為藝術領域裡的一份子。

雖然很多事要時間證明，但在當下的你我，應該不敢大聲說他們創造出來的角色或美術層次，是不屬於二十一世紀當代的名物吧？它們活在當代，甚至擴散到

太幼稚，有的太高深，但皮克斯的都很棒。不過，這樣就可以變成藝術品嗎？它們為何可以變成藝術館裡的展品嗎？電腦動畫是藝術嗎？其實真的不用擔心。

2 台北巡展的票券。
入口就讓許多小朋友極度興奮。

3

館內開幕活動布置得如《天外奇蹟》的場景，用上大量氣球。

20週年收藏套票，
每套 **1600**元
（每套八張，含限量隱藏版）

20-Years Special Collector's
Tickets Set for NT$ **1,600**
each set. Eight tickets per
set including ONE limited
secret edition'.

4

還有販售每套1600元的限量收藏套票。

家庭，有時候比傳統藝術更鼓舞與深
植人心。相信這些作品，無論是以幻
影箱或雕塑呈現，都是美術館裡展覽
的新視野，也是北美館突破思想的一
大步。我很榮幸當年參與了預售票記
者會與相關活動。

Find Out More

「皮克斯動畫 20 年」台灣版網站｜ http://online.tfam.museum/pixar/

Feel Arts→→

揚名國際的台灣新銳——
王建揚

一個新銳的藝術家需要的不只是展示作品的舞台，還有好人緣與人脈吧？我就很喜歡王建揚！一路以來，有許多機會都在替他加持，例如二○一一年在台北華山1914舉辦的《一克拉的夢想》當代美學展，當中的五位參展人：古又文（服飾）、聶永真（平面設計）、不二良與五月天阿信（公仔、雕塑與潮物）；唯有他，是最接近當代藝術專業領域並得過多國獎項的藝術家。五位年輕有為的創作者齊聚一堂，互相提升，相信也有更多五月天的歌迷認識了藝術與創作，也因此認識了王建揚。

他在我腦海裡還有幾個印象深刻的畫面，譬如他會跑來聽我與陸老師或蜷川實花老師的座談會，相當用功。還有一回是觀賞的帶著女友與家人，出現在他與我一起於《一克拉的夢想》所舉辦的座談，當天他還秀了街舞，應該是世界空有的街舞高手兼攝影師吧！還有尊彩藝術中心的聯展，當晚開幕派對我因公晚到，他還留在現場，於是我們在作品前跳躍，如同他攝影作品裡的模特兒一般。另外，他得過台灣GEISAI#1的評審獎；到了GEISAI#2，他再度參賽，可是他很天真，當評審一宣布第二名的攤位號碼時，他突然興奮地衝上前，後來才發現那攤位

王建揚參與陸蓉之老師與我在ART TAIPEI的座談。

王建揚帶著家人到《一克拉的夢想》當代美學展與我座談。

王建揚於座談會上大秀街舞。

新銳藝術家王建揚為少女團體「小隻的」拍攝寫真集。

號只是類似的數字組合，根本不是他，但當時我知道他是首獎得主，看到他「誤聽」後的衝動表現，身為主持人的我整個傻眼，想到他只因「第二名」就已開心成這般，更覺得他活生生實在大方又可愛。不能破梗的我，必需請他乖乖回位並假裝安慰他，也活生生看到他興奮第二次；因為首獎的攤位號碼，是他的！意外的，他的誤聽事件，製造了當天大會閉幕頒獎典禮的高潮。

除此，我曾在築空間看他參與的聯合展覽時，翻拍了他的作品，貼上我當年的部落格相本，後來竟被網友檢舉是情色圖片而被官方強制下架，這點讓我很傻眼，一是網友真閒，其它人的那些自拍裸照，你不覺得更嚴重嗎？網站官方也無藝術細胞，這圖是情色的話，那些展覽豈不早被貼封條了？真無奈。

不過開心的是二〇一一年我與他有了更多互動，我們一起逛台北國際藝術博覽會（ART TAIPEI）還一起買畫，我也曾幫他在日本網頁買作品；更因為認可他的眼光，自己也破費了一張，相關資訊一路互通有無，很開心。甚至我們還一度想合租工作室好好在不同領域裡創作；可惜太忙，搞不定房事，希望台北中山創意基地之類的地方可以聽見我的念力，助一臂之力。

不過最滿意的莫過於我自組的少女團體「小隻的」寫真書的攝影即由他來操刀，拍出了少女的美感活力與青春多彩，不負我所託。畢竟日本很多大師：篠山紀信、蜷川實花等，都曾幫偶像拍寫真，娛樂與藝術交融成效與感染力俱佳，而這本寫真相信也是市場上最便宜的王建揚作品吧！歡迎收藏。

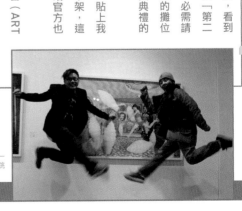
王建揚與我一起在展品前跳躍合照。

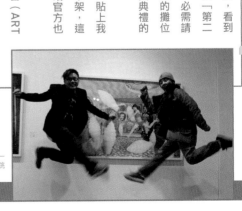

087

同樣與藝術家靠攏，也舉辦大型藝術類活動，為何義大利時尚大牌PRADA在相關同類產品線上，好似沒有法國老牌LV來得豐收（且是一再而再）？或許是合作的對象與民心期待不符，也或許是行銷的策略與市場條件不合。〇九年當我看完於香港藝術館展出的《路易威登：創意情感》（Louis Vuitton: A Passion for Creation）展後，我想答案就在裡面了。

這檔展覽主要有兩個主題，共含四個細項：

A 路易威登與藝術

將一百五十年來深具歷史意義與特色的品牌產品放在入口櫥窗，櫥窗裡細心擺放了大型行李木箱、書桌與梳化箱，或針對不同主人需求訂製的旅行箱，大小物件都相當難得一見，件件都讓你想把它搬回家。多年珍品也都保存得挺好，喜歡嗎？心動嗎？你也可以像我一樣去e-bay挖寶，只要在搜尋欄輸入Louis Vuitton Trunk，你會不時發現很多裡裡外外保存得也許不夠完美，但感覺已有百年歷史的珍品。從世界各地賣家手上起標的它們，尺寸各異，部分品項還有主人英文名字的縮寫印記，更添背後故事的神祕性與收藏樂趣，價位從台幣五位數到六位數都有，得看內部附屬品的完整度或年份，但肯定不會像媒體之前說的：「LV在各國收購舊箱，個個都得上百萬」。

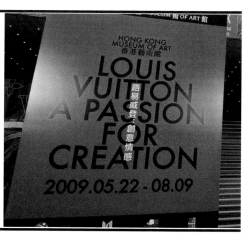

時尚藝術的領頭羊

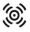

LV，
不愧是LV

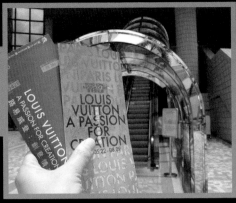

1

入場門票設計調性統一。
展場外觀掛布是理查・普林斯的《Hong Kong After Dark》。

進入場館後才是該展的重頭戲，即是品牌藝術總監Marc Jacobs自一九九七年上任，所陸續找來的三大「後普普」（Post POP Art）藝術家的作品展，包括創造出櫻花包、櫻桃包的村上隆，笑話包的理查・普林斯（Richard Prince）、塗鴉包的史蒂芬・史普魯斯（Stephen Sprouse）。

三大天王原本的作品也許過去不見得深入人心，特別是貴婦與辣妹的衣櫃，但經由替LV量身打造，或是被LV改造後的圖案加精品之結合，一切都變得神奇起來了。

這該說是LV的眼光獨具，還是藝術家的作品精彩？或說一加一大於二呢？在這個大區塊，由三個藝術家作品分別陳列的三個展區裡，可以看到村上隆的超大熊貓（玻璃纖維）；而

Feel Arts →→

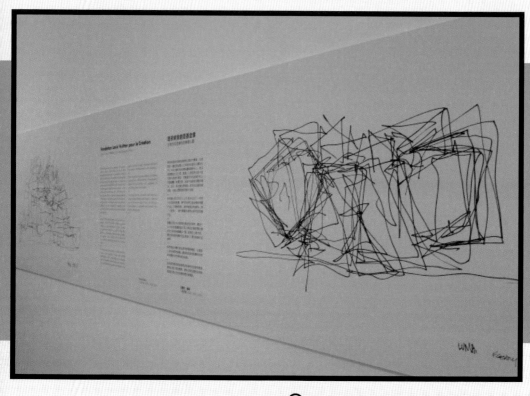

2 預定於2012年開張的LV創意基金會美術館外觀草圖。

理查‧普林斯以前本就喜歡老美式報紙笑話或漫畫，並進而改良創作，現場便可看到他的LV笑話包，還有模仿舊時代報紙的漫畫之草稿，相當有個人風格。史蒂芬‧史普魯斯的史料更是讓我驚訝，影片與照片相當多，特別是照片裡的衣服，圖案似乎有點眼熟。不過上面的塗鴉字句並非市面上賣的那樣啊？LV塗鴉系列產品，總是寫著Louis Vuitton，看來照片裡的衣服與字串才是設計的原創。所以當我們買入LV塗鴉系列的衣、鞋、墨鏡、毛巾與包包時，是否該向當年早已把螢光字寫在衣服上的藝術家原創概念致敬？

B 路易威登創意基金會

B-1 建築概念。大廳擺放著LV創意基金會美術館的建物模型，

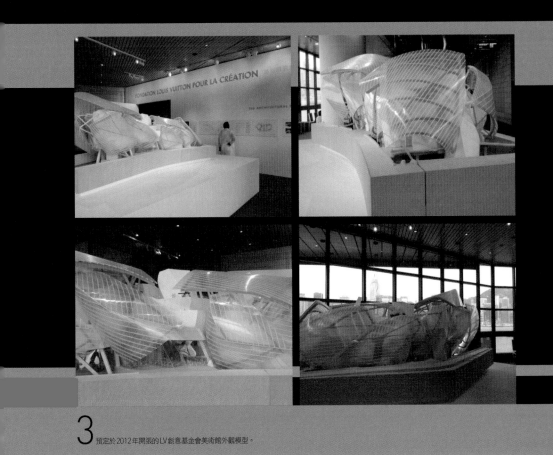

3 預定於2012年開張的LV創意基金會美術館外觀模型。

造型驚人，為蓋瑞事務所（Gehry Partners, LLP）所設計。這是唯一可以拍照的展品，其建地位於法國的市郊，二○一二年開幕。

B-2 珍藏與精選。多媒體的藝術珍藏首度公開！由品牌收購保存的這些各國新舊藝術家之各類藝品，內容橫跨錄像、影片、畫作等等，包括近年常被街頭年輕人潮流品牌追捧的塗鴉藝術家尚—米榭‧巴斯奇亞（Jean-Michel Basquiat）。早逝的巴斯奇亞，作品裡的拼貼與街頭元素都很跳 TONE，很不像老派的工整藝術品；但那些拼貼素材之紙張木版與油彩文字繪畫結合在一起的超大作，就是散發出一股懾人的街頭力量，讓我久佇無法離開與言語。

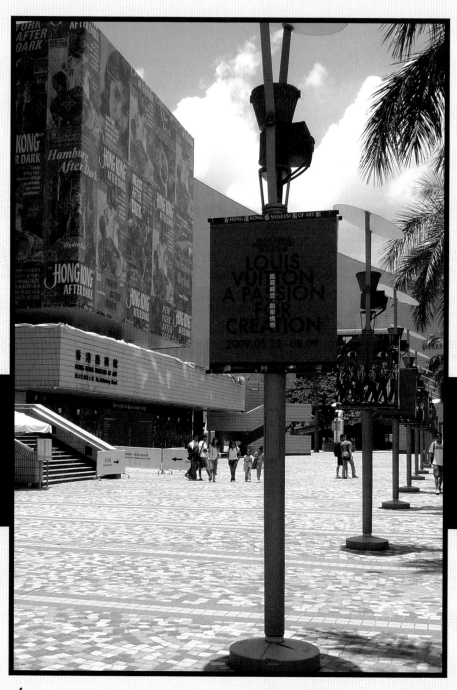

4　希望這檔展覽有一天也可以到台灣巡展。

Find Out More

香港藝術館《路易威登：創意情感》藝術展官方網頁 |
http://www.lcsd.gov.hk/ce/Museum/Arts/chinese/exhibitions/exhibitions01_apr09_01.html

B-3 基金會特邀項目。香港七賢。所謂一戰成名莫過於此吧？七位香港藝術家的作品在中國籍策展人推薦下就這樣進了大牌子的展覽裡，能見度與公信力肯定因此大增。當中的各類作品，不乏香港風貌的呈現之拍案作，如唐納天把各款家裡的長型小鋁窗排列在一起的宅男氛圍，相當本土又奇妙；王浩然從燒臘店的鴨得來的靈感所做的立體展品，也令我流連忘返，另外還有李傑、梁志和、白雙全、曾建華及黃慧妍。

此展豐富的種種，都讓我對 LV 在藝術推廣的執著與一路以來的眼光再次感佩。

第一次到訪北京的798藝術區，僅在時間有限下驚鴻一瞥，但已深深被它的風采給震懾，像是那工業區廢墟再造之特殊風情。比較起當時根本還未妥善整理或被時尚藝術設計圈廣為利用的台北華山，798早已光芒四射。當然也因為798的面積是華山的數倍，光煙囪就不知多幾枝，甚至還有廢棄的火車站與火車還保留著，不像華山在歷次開發間陸續被拆毀。此外，畫廊與作品皆已是常態，無奈的是，那一回我大概逛了不到四分之一就汗流浹背，也沒料想到798是如此的大陣，導致沒多預留時間，著實遺憾。

再度去到北京的夏末夜，本就預期隔日要花半天給798，但卻不知從何下手。沒想到幸運的在下榻的酒店房裡，竟然看到一本《看畫廊 gallery sights》免費刊物，雖是他人遺留的已經過了四、五個月的舊刊，但裡面有相當實用的798地圖，真是天助我也。於是，隔天我便帶著它，往上回沒走過的反方向開始逐一探訪。當然，也因為是過期刊物，那份地圖上的798，現實裡已有畫廊消失，難免走到冤枉路。不過一路看下來，仍然感觸良多，令我欣喜若狂。

首先，這裡的咖啡廳水準極高，不知是否外來客很多，或是落地生根的外來客也喜歡混這裡，這天路過或坐過（一家是為了用餐，一家是為了幫相機電池充電）的幾家咖啡廳，都有著濃厚異國風情。這些店裡頭，有我深愛的日本怪才大友良英在798演出的活動海報，也看得到未拆除的舊水管或毛主席語錄看板。至於

新舊融合，
安可不斷

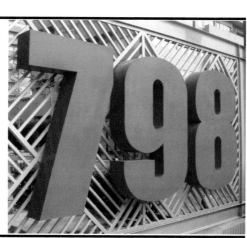

再訪北京
798

1 第一次去798是看香港公仔天王的展覽。

2 798不是七酒吧！某雜誌訪談我後曾那般誤植。

簡餐、蛋糕、咖啡也都挺好的，其中 Art's Cafe 的廁所更得用磁卡才得以進入，確保清潔。整體來說，可以選擇的店很多，而且大多不會讓你太失望。

雖然我這天以五個小時留連於798，但一邊喊安可，一邊也只能逛到三分之一，畢竟它真的太大了。

可也足以見識到此地活動的多元，不管是國際、中國藝術家的展覽，或是畫廊固定擺放的公共藝術品（如金增賀工作室外的大小雕刻）與畫作，都很酷炫。路邊突然出現的超大鋼杯，更富有濃濃中國風情。而剛巧被我逛到的還有「國際行為藝術展十周年」，有許多各國行動藝術家照表上陣輪番演出，空間與氛圍雖很詭異，但也很多元、很國際。

Feel Arts→→

3 798裡有許多很棒的咖啡廳。

4 整個區域裡也保有許多老玩意兒。

5 常讓人搞不清身在歐美日還是中國。

6. 金增賀的作品。
7. 穿衛生衣褲的行為藝術家。
8. 園區裡的大鋼杯。

《後資本文獻》展裡，則是有許多攝影作品，搭配多媒體展品與大型空間藝術品，題材很深，風格混搭，視野當然也很震撼。而程昕東國際當代藝術空間裡的《再造》展，展出了大型的不銹鋼家具，也有傳統木頭椅，一起被放置在那超高挑的藝廊空間中，一切就彷彿被當場神化了。

有人說年紀大的徵兆之一是：你會停下來看建築。798裡的許多畫廊都是由老建築擴建新區塊後的新舊融合格局，既有新潮的建築風，又保有工廠古蹟與難以複製的味道，真的讓我驚豔又傻眼；像程昕東國際當代藝術空間一館裡，前門是古蹟，後門是高大Loft式新建築，中間處還有一棵老樹被玻璃櫥窗保護佇立，多有

9 《後資本文獻》展。

10 園區的展場空間都很寬闊。

格調。畢竟中國就是地大。另 Bandi Panda House 裡有貓熊主題的娃娃與衣服，而該館的外觀？我若說它是開在歐美日，你也會相信吧？

當然，這回的安可之旅除了依然沒逛遍之外，也有一些殘念之處。像是終於逛到了岳敏君等藝術家官方周邊商品的賣店，但最想要的掛鐘已絕版；而 798 開了很多婚紗館，令人感覺真不搭調。另，「代化」的數碼圖片展玩的是都會風光之點陣圖像，與曾和英國時尚大牌保羅・史密斯（Paul Smith）合作過的西方圖騰設計單位 Eboy 異曲同工，不過代化用上了更多的諷刺題材，比如馬英九與阿扁的糾葛，也出現在畫作圖像的一角；看來泛政治化，不是台灣的專利了。

11
伊比利亞當代藝術中心。

ARTSIDE Gallery。 **12**

13 岳敏君的周邊商品。

展場內的咖啡廳也融入了古意的牆壁。 **14**

Find Out More

北京 798 藝術區官方網站｜http://www.798art.org/
代化的藝術空間｜http://blog.artintern.net/blogs/shop/daihua
Eboy｜http://hello.eboy.com/eboy/

日本動漫風創作藝術家天野喜孝，二〇〇九年十一月時，在台北的形而上畫廊舉辦個展。回想起初一聽到這個消息，著實讓我既欣喜與亢奮，連同得知當年十二月村上隆要把GEISAI搬來台北華山1914文創園區，並特邀奈良美智一同飛來擔任當日評審，一起品頭論足與挖掘觀察台灣本土創作攤位。〇九年可以說是讓我驚喜的一年。日本當代藝術於該年一波又一波地進攻台灣。

話說村上隆筆下的動漫人物或貓熊，其實都並非真的日本經典動漫卡通人物，皆是另創的，沒有長篇故事或連載漫畫來輔佐，頂多是可在LV店裡看到的短篇卡通罷了。而有超多SF（science fiction）科幻等各類動漫相關作品當基底的天野喜孝，可真的不太一樣了。

五、六年級生，怎可能沒看過或聽過於六、七〇年代起轟動各地的《科學小飛俠》或《吸血鬼獵人D》（吸血鬼ハンターD）呢？七年級生，又怎會沒聽過或看過經典動漫《太空戰士》（Final Fantasy）系列呢？他真的是不可或缺的日本動漫藝術代表要角。而他的藝術繪作，隨他的個展《新科學小飛俠製作新型式畫展》，在二〇〇八年已去過了香港與柏林，還有德國、丹麥、台灣的動漫類聯展《Anime! High Art-Pop culture》、《Manga!日本圖像》、《3L4D動漫展》……也都缺他不可啊！

一切都是
不合理之外的
合理

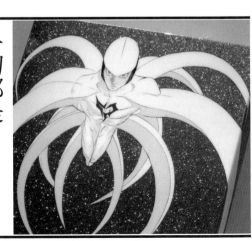

神檯級大師天野喜孝

1　2010年當代館也舉辦了天野喜孝的《英雄》個展。

天野喜孝在日本動漫人物世界裡，從人物設計到視覺構思，代表作不斷，然後一路跨越到其它領域，如舞台設計、電影《陰陽師》服裝設計、科幻雜誌的小說插畫、彩色玻璃作品創作（福島縣世界第一個「妖精美術館」裡，高達六公尺的彩繪玻璃《妖精月夜的饗宴》）、有版數限制的平版印刷與繪畫；甚至是人人可把玩的塔羅牌商品也畫過；真的是一位無可取代的多元鬼才，更是日本動漫領域的神檯級大師。

繽紛的色彩大量運用、美少女或美少年的人物外形、略微性感的女體姿態、天馬行空的時空背景、栩栩如生的動態美感、精緻細膩的細節處理，與無厘頭、不知名又無法定義身分的小配角，都是多數日本卡通裡的強

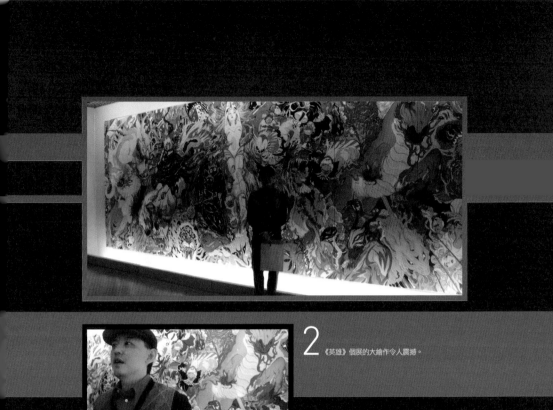

2 《英雄》個展的大繪作令人震撼。

項，也是日本當代動漫藝術家都會拿來發揮運用的題材與作風，這幾點當然也是天野喜孝的拿手好戲。但是，他也畫過如《櫻姬》一般的日式美女圖，或是以黑白與簡單色調為主的畫作；厲害的是那幾乎一眼即可認出的人物風格，實在功力高深。畢竟，在眾多的日本卡通角色與創作人群中，他可是早早便找到了自己的出路與風格；所以，看他的作品，不分英雄角色與撩人美女，除了濃濃的日本動漫風，就因為我們對那些日本動漫的認可與長期被它們洗腦，所以無論你怎看就是特別有一種熟悉感。

不少畫作或角色都有忐大的眼睛，不分男女，睜眼看世界──炯炯有神。而在那些虛擬的世界與時空裡，啥都不意外，啥都是成立的。這也正

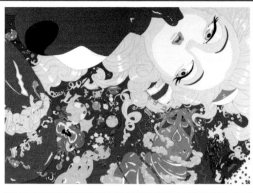

a
《尋夢》（Deva Loka-Before The Dream），
天野喜孝，2009，200×140×10cm。
壓克力烤漆、鋁板
（Automotive paint and acrylic on aluminum panel）。

b
《科學小飛俠II》（Heroes II），
天野喜孝，2007，50×50×10cm。
壓克力烤漆、鋁板
（Automotive paint and acrylic on aluminum panel）。

圖片提供｜形而上畫廊。

103

是動漫藝術家最大的特色與特性——

天馬行空，一切都是不合理之外的合

理。

他曾說過：你經歷過去與現在，但

沒有人可以告訴你未來。

事實上，他就是在畫未來與創造

未來？但他可沒這樣畫地自限。如

他為孩子畫的《N.Y.SALAD: THE

WORLD OF VEGETABLE FAIRIES》

系列，是把蔬果幻化為可愛的漫畫角

色，副產品從動畫到繪本，還有CD

與生活用品（杯子、洗面乳等），都

相當可愛與童真。看來，他真的不是

只沉溺於幻想、奇想、科幻、未來、

英雄、怪獸與神話般的世界喔！

巡展中《Deva Loka》裡的畫作，

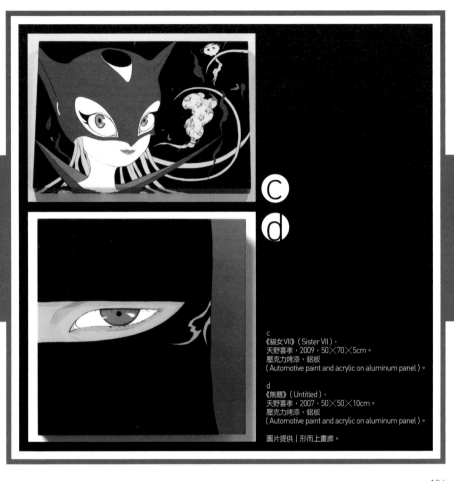

c
《貓女VII》（Sister VII），
天野喜孝，2009，50╳70╳5cm。
壓克力烤漆、鋁板
（Automotive paint and acrylic on aluminum panel）。

d
《無題》（Untitled），
天野喜孝，2007，50╳50╳10cm。
壓克力烤漆、鋁板
（Automotive paint and acrylic on aluminum panel）。

圖片提供｜形而上畫廊。

更是未來世界與日本動漫精神的極致混合體：性感美少女、不知名動物、難定義的怪物與充滿速度感的噴射線條，五顏六色層層重疊，每一幅大作品都讓人驚喜於他的排列與組合之繁複與強大之火力，更讓人傻眼的是：他腦子裡到底裝了什麼？怎可以如此這般的將它們一一畫出來？是ான畫面？是未來世界？抑或是幻覺？是他的腦中思維還是他的夢境異想？

一九五二年出生的他，十五歲時就已加入了日本大型動漫公司龍之子（也與另一位動漫大師押井守合作過），如今年過半百，為何他仍一直保有這般的奇想活力呢？我的驚喜和疑問一樣多。

3

4

3.感謝形而上為我保留了一本簽名畫冊。
4.天野老師給我的署名真跡簽名板。

香港媒體曾讚他為「幻想之父」，

或許有天我們能從他的創作中，解開

他幻想世界裡的科幻謎題。

Find Out More

天野喜孝親口回應關於他的提問｜http://www.pinkwork.com/yoshitaka/amano2.htm
天野喜孝日文官方網站｜http://ameblo.jp/amanoyoshitaka/
形而上畫廊官方網站｜http://www.artmap.com.tw
N.Y.SALAD 系列可愛的官方網站｜http://www.nysalad.net/index.html

Feel Arts→→

提到一九八六年出生的大沢佑香，藝術界人士可能不是很清楚她是哪位，但喜好日本成人影片的朋友，尤其喜歡童顏、蘿莉風格的女優愛好者，或許對這名字極有印象，甚至崇拜愛慕她。她的AV作品多得很哩！反之，若提起照沼ファリーザ（照沼法莉薩，父親是敘利亞人，母親是日本人，所以出現了這樣兩種語言合體的名字，也是她的本名），當代藝術迷，甚至是日本文學迷，倒可能有一絲記憶。然而相對的，多數AV迷可能始終搞不清楚、不在乎其實這也就是大沢佑香。很複雜吧？況且大沢佑香也不止用過一個藝名拍AV，像是現在換了AV公司後就改叫晶エリー，真是個謎樣的女子啊！我們還是回到她的藝術創作身分吧！

在村上隆創辦的GEISAI#12（二〇〇九年三月八日）裡，她搖身一變，以自身身體當題材，結合瑰麗多彩的視覺風格與搞怪特異甚至有點幽默感的設計畫面，將主題為《食慾與性慾》（食慾と性慾）的攝影作品搬上會場參展，一試身手，當天她更坐在現場布置的馬桶上，與當日數千攤位一較高下；最後，不意外的，她驚世駭俗的作品得到了評審獎之一。

決選讓她得獎的評審，是台灣也頗有知名度的暢銷文藝作家Lily Franky（暢銷書《東京鐵塔：老媽和我，有時還有老爸》作者，電影《幸福的彼端》男主角），你說這世界是不是很有趣？果然衝突是很有美感的。當然，Franky先生肯定也知

AV女優的藝術之路

照沼法莉薩VS.大沢佑香

1.照沼法莉薩的噴糞大作。
2.《1NCOMING》介紹了照沼法莉薩與許多情色藝術攝影師。
3.照沼法莉薩本人非常嬌小。

道她的背景，甚至看過她的AV作品（或是用她的作品來享樂）；不過這也許是她聰明的地方，甚懂人類之心，善用自身天賦，搞垮男人世界。

據看過她AV作品的人說，她的各類地下版AV玩更大，所以當她的作品一問世，你說，會不會引起一些藝術衛道人士的抗議與討論呢？相信這些她都瞭，但她還是做了，且藝術與情色議題本就難以劃分清楚，還有玩藝術的男人，就不能看AV或擁有性生活嗎？所以，我倒是站在挺她的一邊，撇開AV女優身分的爭議點，她的勇敢、創新、突圍、才華，我都欣賞與支持。

台灣有本不定期出刊的有趣潮流創意書刊叫《硬雜誌1NCOMING》，很

Feel Arts→→

紮實專業的，在第一期裡便介紹與專訪了她，後來因為反應很好，還把她邀來台灣開簽書會與替八八水災賑災。該書提到她還會跳肚皮舞，也參加過盛大的年度東京設計活動 DESIGN FESTA 第二十八回，而且她養蛇，也養過蟑螂哩！不過最突出的是她的創作方式，如同跨媒體創作天王北野武在電影《阿基理斯與龜》裡諷刺的藝術家瘋狂創作手法一樣，她竟也瘋狂的以灌腸方式在超大畫布上噴糞，雖是駭人聽聞之舉，但不可諱言的是其勇氣與創意十足，只是該畫當然無法保存。

當文生・卡洛（Vincent Gallo）與賴瑞・克拉克（Larry Clark）執導電影裡的青春情色變成經典傳奇、泰瑞・李察森（Terry Richardson）與理查・柯恩（Richard Kern）的情色攝影風格已被各大時尚品牌延攬合作時，情色風味的地位早已屢創新高，雖然在保守的台灣，他們可能是異類與畸形。至於這位工作用mac，桌邊有涉谷系天后 Kahimi Karie 的專輯，還有數不清指甲油的小姐，是 AV 女優還是藝術家？各位自己判斷吧！反正我相信，她也不會太在意的。

4

文生・卡洛的片裡有女演員幫他真實口交。

5.賴瑞·克拉克的《Kids》是青少年性愛體驗經典片。
6.時尚情色攝影師泰瑞·李察森紅到可以出公仔了。

Find Out More

照沼ファリーザ在 GEISAI 的部落格｜http://blog.geisai.net/8828/
照沼ファリーザ得獎紀錄｜http://www.geisai.net/g13/history13_winner.htm
DESIGN FESTA 官方網站｜http://www.designfesta.com/index.html
電影《阿基里斯與龜》官方網站｜http://www.office-kitano.co.jp/akiresu/
文生 · 卡洛（Vincent Gallo）官方網站｜http://www.vincentgallo.com/
賴瑞 · 克拉克（Larry Clark）官方網站｜http://www.larryclarkofficialwebsite.com/
泰瑞 · 李察森（Terry Richardson）官方網站｜http://www.terrysdiary.com/
理查 · 柯恩（Richard Kern）官方網站｜http://www.richardkern.com/
《硬雜誌 1ncoming》官方網站｜http://www.1ncoming.com/

說真的，對藝術作品的好惡，除非你是擺明要炒作與(變賣增值，不然肯定是很主觀的見仁見智。像我這個單純的愛好者，在北京798的金增賀工作室裡，看上一個要價一萬五千至五萬人民幣的毛澤東可愛版搞笑雕塑（作者武嘉慧）不過最後買的，是體積小、攜帶較方便，也是該工作室主人金增賀作品──小型龍頭人身雕塑，人民幣千元。買兩尊，店員還多送我一尊哩（但我感覺它是未完成之瑕疵品，可是很有人情味，我也喜歡這樣的另類收藏）！

然後，在一堆畫廊的電子報裡，我又看上了一個日本藝術家──大槻透。

一九七三年生的大槻，二○○二年開始參展與得獎，○九年底也來到台灣在日升月鴻畫廊舉辦個展（《戀物‧花漾‧浮世繪》。如同他的官網所寫，作品主題不外乎女性、花朵、鳥與貓，而風格呢？更是相當顯眼與搶鏡。

首先，他的畫作主體都是美麗女性人物，他在與我開聊時表示，他就是喜歡畫女性，且都是靠想像的畫出理想的樣子，未來也不會想畫男性。那些女性的五官都相當美麗與夢幻，但在她們的身段比例上，繪出的又不是日本傳統動漫世界裡的Q版比例，反而很像時尚設計師在繪製設計圖時，所採用的高挑比例與美豔五官（如畫上濃濃的鰓紅）。甚至她們的穿著打扮，不管是比基尼（作品《Beach Girl》）、洋裝（《Hydrangea Girl》）、長禮服（《Shanghai Girl》）或傳統的和服

搶眼的「混搭」工

 大槻透&金增賀

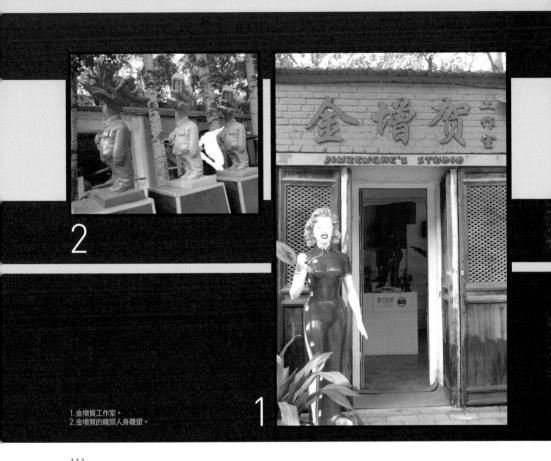

1.金增賀工作室。
2.金增賀的龍頭人身雕塑。

（《Goddess of festival》、《Hakama Girl》），許多的人物造型都頗有當代時尚感，彷彿隨便一張圖，都可以拿去放在時尚雜誌當插畫似的。我當場建議他應該去設計時裝，他也表示確實喜歡從時尚雜誌裡觀察服飾，當然未來若有機會可去嘗試，肯定是好事。

基本上，多數日本當代藝術家都有可愛童心的一面，大概難免還是會加入一些日本藝術家慣用的動漫感十足之手法，比如長出牛角之類的搞怪巧思（作品《Cow》），或以時髦的產品當畫作裡人物旁的點綴，如復古大耳機（《Cherry blossoms song/cherry blossoms in the evening Ver.》）；除此，他的畫作多多少少都貼上了傳統日本浮世繪裡的金箔紙

3.金箔既華麗兼具傳統風格。
4.金箔一貼，立體感即刻浮現。

3

4

得了，也相對極為惹人關注。

華麗、搶眼、密集，真的是豐富得不

貼，讓他的每幅作品都可說是精彩、

（《Ayame》）等穿插其間的構圖與拼

再加上人物周邊的鳥、花、蛇或女體

多彩姿態呈現（《Holy & bright》），

以迷幻圖騰搭配重複感或時尚風格的

繁複之手工質感。畫作背景，則多半

畫面，亦增加其作品的可看性與更

立體氣勢與當代靈魂；Bling Bling 的

奇的水鑽，將平面畫作再加上了一些

面，貼上閃亮的萊茵石或施華洛世

此外，他並在部分作品的局部畫

兼具傳統日式風格，一舉兩得。

高檔感，真可謂事半功倍；同時也可

上浮現，作品便即刻帶有華麗的奢華

（《warata》）：當金箔一貼，立體感馬

5.大槻透作品。
6.與大槻透（圖右）及日昇月鴻游老闆合影。

是的，當藝術家如此之多，到最後比的根本不會是技術，而是當代才有的獨特風格或多樣媒材的靈活運用。

在繁眾的藝術家、藝術展中，大槻透與金增賀真的是很吸睛啊！

Find Out More

大槻透官方網站｜http://toul.jp/jp/index.shtml
日昇月鴻畫廊官方網站｜http://www.everharvestart.com/main.php
日昇月鴻畫廊大槻透網頁｜
http://www.everharvestart.com/21_tw_001_c.php?art_sn=47
金增賀工作室｜http://www.jinzenghe.cn/

Feel Arts→→

這幾年除了家電、汽車、連娛樂界也紅遍亞洲的，是來自野心勃勃且用心良苦的韓國。精緻的韓劇帶動了觀光業與偶像演員的魅力，從少女到師奶族群都各有斬獲！歌壇也爆發了〈Sorry Sorry〉與〈Nobody〉等歌曲的廣為流行，可謂勢如破竹；加上早已衝進日本的東方神起與寶兒（Boa）打破了一向排外的日本偶像界規則；而Rain更是立足亞洲再殺進好萊塢。

那麼藝術界呢？這裡有個韓國的當代藝術家權奇秀（Ki-Soo Kwon）。聰明的他，以可愛多彩動漫繪風進攻世界，把市場熱愛又易突出的個人專屬圖騰符號彰顯得相當凌厲。線條簡單易懂、男女老少通殺，不知是否受過誰的影響或教導，總之「當咕尼（Dongguri）＋桃花＋竹子」就是權奇秀，辨識度高也頗吸引人。

話說幾年前，我在台北看過他的個人藝術秀，並有幸與他對談。

二〇〇四年在台北當代藝術館的《虛擬的愛：當代新異術》聯展，與二〇〇七年在國父紀念館的《3L4D動漫美學新世紀》聯展，是他與台灣的輕鬆邂逅。

二〇〇八年，他第一次的台北個展《Who's Dongguri?》耀眼登場，亦馬上被富邦藝術基金會辦的《粉樂町》相中，把「當咕尼」這個角色發揚光大，大舉放上仁愛路的富邦金融中心外牆，以及東區的土地銀行外，成為超大型露天展品，氣勢驚人。除此之外，更以他做為重點藝術家，製作玻璃杯等周邊商品。

韓國藝術「秀」出來

Dongguri的創作者權奇秀

2007年《3L4D》聯展裡的權奇秀專區。

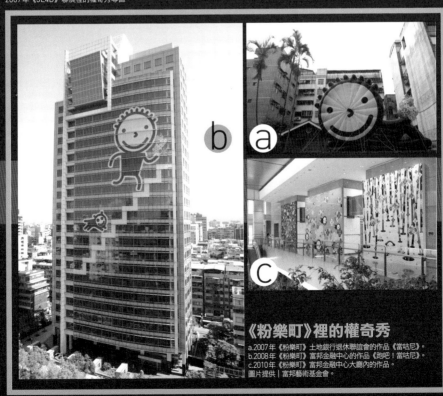

《粉樂町》裡的權奇秀

a.2007年《粉樂町》土地銀行退休聯誼會的作品《當咕尼》。
b.2008年《粉樂町》富邦金融中心的作品《跑吧！當咕尼》。
c.2010年《粉樂町》富邦金融中心大廳內的作品。
圖片提供｜富邦藝術基金會。

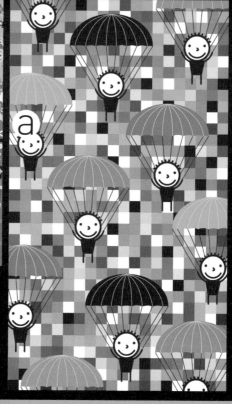
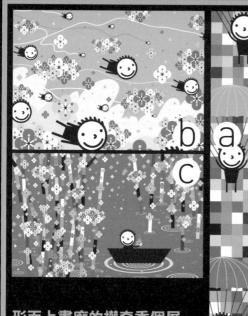
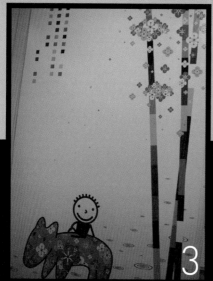

b a

c

形而上畫廊的權奇秀個展

a.《降落傘》（Untitled），2009，227╳130cm，
　壓克力彩、畫布（Acrylic on canvas）。
b.《白雲上的飛行》（Sky Blue），2009，130╳162cm，
　壓克力彩、畫布（Acrylic on canvas）。
c.《時光──紅河》（Time-- red river），2009，
　130╳194cm，壓克力彩、畫布（Acrylic on canvas）。
圖片提供｜形而上畫廊。

2.2008年與權奇秀於形而上畫廊合照。
3.左上角是模擬落款。

3 2

二〇〇九年，他跑了一趟上海與英國辦展；隔年春天再度降落台北的形而上畫廊，舉辦《你在等我嗎？權奇秀的新桃花源》個展，把包括第一次嘗試立體作品的新動物角色「Towoo」等新作，帶來做世界首展亮相。開展前兩天才製作完成，以國際快遞運抵台灣，是相當有誠意的展品。另外，包括畫作《天空》延伸出來的牆面白雲裝飾、藝廊門口那千朵由老闆黃慈美率員工手工剪製的桃花源入口垂釣裝置、桃花形狀的紀念餅乾……都讓人流連忘返。

再次見到他，頭髮長了點，笑容多了點，作品裡的哲理則依舊沒少，包括把古代畫作與成語拿來顛覆或者可愛圖像化，而每幅多彩大作的精工細節也沒缺場，隨便一幅的繪製工期都是兩百個小時起跳，過程裡的細部貼補、重複刷色、線條切割……都可在近距離看畫時一窺精緻。《馬上聽鶯圖》與《歲寒圖2》裡的中國元素，則可看見權奇秀的文人風骨、古今合體與內在傳承理念；可愛的是，他還以彩色小方塊模擬古代畫家的落款，畫在《馬上聽鶯圖》的左上角，幽默感自成一格。但令人感歎的是多數藝術家的纖細或說纖弱神經，他也一樣都沒少，那畫裡永遠開心微笑的「當咕尼」，或許是一個錯覺與遮蔽？現實世界的他也有憂鬱的心情，低調的微微反應在畫作的主題裡；但是從色彩的鋪陳看來，他都以花俏笑意代替了低潮情緒，正面精神與態度值得觀者深思與學習。

對花花色彩的編排與整合掌握的恰如其分，不偏不倚的繽紛搭配，肯定是老天

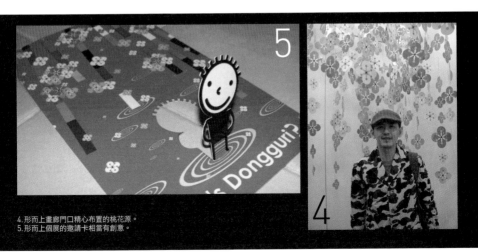

4. 形而上畫廊門口精心布置的桃花源。
5. 形而上個展的邀請卡相當有創意。

2010年再見，感覺權奇秀更成熟了。

給予權奇秀最大的天賦。其它重要作品還包括二〇〇八年與世界品牌renoma在韓國合作聯名出品時尚運動衣、受邀成為Google個人化設定iGoogle功能的專屬藝術家。我非常推薦大家以它作為您Google首頁的banner。此外，他還有許多2D動畫作品，都相當可愛；當然，主角多是「當咕尼」，但也有一些是結合水墨畫風格與其它角色的演出喔！

Find Out More

權奇秀官方網站｜http://www.dongguri.com/
形而上畫廊官方網站｜http://www.artmap.com.tw/
權奇秀 @ 粉樂町｜http://www.fubonart.org.tw/veryfunpark2008/art9.html
權奇秀相關商品歷史紀錄｜http://www.dongguri.com/shop2003-08-01.htm
權奇秀相關動畫｜http://www.dongguri.com/movie/movies.htm
iGoogle 設定｜http://www.google.com/help/ig/art/artists/kwonkisu.html

Feel Arts→→

中國當代藝術四大天王之一——

周春芽

周春芽！這夠大牌了吧？大牌到我都要立正了，畢竟以我的藝術欣賞資歷與收藏魄力，他離我還真是遙遠，我只能像個小粉絲一樣地遠觀。

當年還未真的涉獵與深刻接觸當代藝術時，我曾在台北東豐街的清庭店內看到一隻綠色犬隻的玻璃纖維作品，後來才知道那是周春芽的代表作，而這般意外的逆向順序與感觸常常發生，我是因為看上牠而欣賞，卻反而是更真實的——我不是因為作者而喜歡牠，我是因為看上牠而欣賞，真的因喜歡而看上。於是，樂此不疲。例如某天去非池中藝術網接受訪問錄影，看到中庭的超大綠狗，真是亢奮到不行啊！

在北京街頭巷尾的好多仿作，幾乎圍繞他與岳敏君老師的兩種代表：綠狗與大嘴笑臉。幸好在798等藝術區裡的藝品店，出品了他們兩位與劉野、張曉剛等人的周邊商品，都是我欣賞的大師啊！那些T恤、胸章等等，不但是一般人買得起的，也多是實用的小物，多棒。

與周春芽老師的招牌作「綠狗」合照。

二○一一年的夏天，台北國際藝術博覽會（ART TAIPEI）裡有許多他的作品，售價不斐。同一天，我在台灣多半逛展時都會被認出來，但對他來說，我應該就是個小粉絲。當然，我在艾美酒店舉辦了周春芽個展開幕酒會，我必定要前去當個nobody了⋯這樣也好，我反而可以清楚看到他的風範，而不必為了應酬而彼此客套。

合影順利完成，他也離開我轉身去社交，我很開心地如同一般粉絲似的，把圖帶回家、傳上網路分享，沒想到隔了不久的某個半夜，周老師在新浪微博上祝我中秋快樂。而且他的回覆還是出現在一篇我與安心亞、大元等女神，瞎扯哈啦少女團體「小隻的」之話題，周老師就在此出現了。天啊！茫茫網海，他怎會發現我呢？

我趕緊回覆，而他也解釋了他的等待。原來在我發出與他合照之展覽相關圖片後的第三天，他就已經回覆了；而且還通知我可能會去他所在的湖南錄影。他當時已在關注我的動態了，甚至有共同的電視圈朋友，我卻一直沒發現，直到他鍥而不捨於中秋再度發言被我看到，好驚喜！又好失禮！畢竟我每天忙於不同網路平台的更新，多半先注意自己已有關注的朋友，所以很容易錯過其它人的評論，幸好他主動出現兩次，不然我一定會有關憾終生。周老師日後還常常與我互動，讓我感覺相當親切。

此刻的他已經知道我是誰了，但我不是大買家，也不是大藝評，只是個愛好者，充其量是個名人粉絲吧，他大可不需要這般理會與關照我啊！糟了，我真的越寫越像小粉絲在碎唸了，總之，謝謝他。

121

二○○八年五月，姜錫鉉（Eddie Kang）在台北學辦了個展《我是一隻熊》，我剛好有個機緣與他相會做個訪談，沒想到，他當天竟一路從韓國手提了一幅妥善包裝好的粉紅色系「Force系列」畫作給我當見面禮！當場讓我對他的熱情與大方印象深刻。該年十月，我執導了一部短片電影，我設定每個場景裡都要有粉紅色，更私心的把這幅韓國動漫風格的當代藝術畫作，置入在女主角周采詩家中的客廳牆上。硬是把那幅作品掛上，除了因為我個人的喜好，也希望在國片電影裡可以潛移默化，引出一些年輕朋友對世界當代藝術的喜好。

二○一○年在台北當代藝術館的《視覺突擊 動漫特攻》展裡，我一眼就認出了他的作品。不但有他的註冊商標──可愛的熊加粉嫩顏色；還有立體的玻璃纖維作品，這也是他近期努力創作的目標──更多的大型立體展品與裝置藝術品。總之，處在會場數百件動漫風格的作品裡顯得相當出色。況且他本就是科班出身的，具卡通底子，所以他的動漫風格除了自身的喜好與風格，更添了一些專業的素養與功夫吧？譬如他的《Comic - Pink Bearcup》，更是直接以漫畫分割畫面的方式來創作。另外，在其他作品裡慣見的細膩線條，其實是他從小受中的線條做表達的母親的影響，所以試圖把一些抽象的意念也放進畫裡，以紊雜的線條做表達的媒界。

已來過台灣多次的他，二○一○年在形而上畫廊又舉行了個展《姜錫鉉的劇場

熊熊
有藝思

姜錫鉉與他的熊

1 姜錫鉉的作品很受各界喜歡。

人生》。在這檔展出的作品中，招牌熊依然存在；這些熊一如過往，都有些補釘、拼貼布、縫線，看來都是歷經滄桑的熊，而非溫室裡的花朵。而「Karma系列」畫作，更是熊熊相疊、排列成千手觀音的姿態探頭探腦；面無表情也好、邪笑也好，粉嫩色系的熊熊們真的好像有千言萬語要跟你訴說（在《視覺突擊 動漫特攻》聯展中的正是同名系列的立體玻璃纖維作品）。此外，在「生命是場熱情的遊戲（Life is like an intense game）系列」裡，他把我們熟悉的傳統電玩小精靈裡的角色做了突變，用色大膽鮮明。

姜錫鉉的畫作也與許多當代藝術畫家一樣，喜歡做多媒材的結合，譬如日本畫家大槻透在日升月鴻畫廊展出

Feel Arts→→

2 .讓人忍不住要與作品合照。

台灣近年出了個獨立音樂人蛋堡，他的都會嘻哈輕鬆寫意，少了幫派或夜店味，多了柔情性感。他的一首愛情嘻哈創作，歌名就叫做〈關於小

面傳統的繪作不是嗎？

artist），所以視覺本就不該侷限在平談裡，他也自稱是視覺藝術家（visual奇的水鑽來妝點畫作。畢竟在很多訪（mix media）外，也使用了施華洛世娃娃直接貼在畫上的多媒材混搭風格使用的──把縫製的狗熊或狗狗填充錫鉉這檔展出作裡，除了他早已大量感與當代藝術家獨有的新穎況味。姜施華洛世奇的水鑽，營造出特殊時尚點雷門的風光，再搭配真實貼上的箔紙；或是忠實的繪出淺草傳統的景繪風格繪出後，再結合真實貼上的金的作品，就把海灘或上海正妹以浮世

a
《張力III》（Tension III），2010。130×97cm。
壓克力、墨水筆、手工娃娃、畫布
（Handmade doll acrylic oil ink on canvas）。

b
《我心中的熊I》（Karma I），2010。130×97cm。
壓克力、墨水筆、施華洛世奇水晶、畫布
（Oil acrylic ink and Swarovski crystal on canvas）。

c
《我心中的熊〔雕塑〕》（Karma〔sculpture〕），2009。60cm hight。
玻璃纖維、鋼鐵（FRP Steel），edition 13。

圖片提供 | 形而上畫廊。

3

展覽的一角。

姜錫鉉給我的留念簽名。

127

熊〉，該檔個展開幕時，還邀請了蛋
堡現場演唱，並將這首歌歌曲選為展
覽主題曲；這樣的結合，也讓藝術
與音樂創作兩件事的氛圍 mix 得更有
「藝」思。

Find Out More

形而上畫廊官方網站 ｜ http://www.artmap.com.tw/
日升月鴻畫廊官方網站 ｜ http://www.everharvestart.com/exhibition.php
台北當代藝術館《視覺突擊　動漫特攻》聯展姜錫鉉專訪影片 ｜
http://www.youtube.com/watch?v=i5c1to8NZlU

Feel Arts→→

朋友到我家造訪，對牆上的畫很感興趣，他問：這一定很貴吧？我回話：日幣一萬有找。

另一位歌壇天王的高身價經紀人搬家，逛到我部落格相本裡的收藏畫作翻拍圖，看上了一張熊的畫作，想要買去當作裝飾。她問：這很貴吧？我回說：一幅三千……日圓。

以上的兩件作品，創作者對大家來說都是完全不知名的畫家（在村上隆的GEISAI活動買的），so what？有知音就證明它有實力。沒知名度，只證明他們的運勢還不夠好或好運尚未到，根本不能代表它們的可看度高低吧？況且，我買下它們，不是期待升值再變賣賺錢，純粹是因為喜歡。

有回我在北京798，看上或買入的也都不是啥大牌之作，但是我一樣得到了很大的滿足。好比說馬鴻的作品，她將紅衛兵、《毛語錄》等中國人物與文字元素改編顛覆KUSO化；像是將人頭都變成西方世界的麥當勞叔叔與肯德基爺爺的臉，做成帆布包或是各類大小型畫作。她也用極為粉彩色系的安迪沃荷式多重配色去畫毛澤東，重點是原畫也好、產品也罷，樣樣定價都不超過兩百人民幣，還可以喊價，而藝術家不就是那位正在顧店、看來挺平凡的小姐嗎？哪天若是她紅了呢？她還在現場等你殺價？現在還不好好與她多交流交流？也許你會說她只是

128

有知音
就有實力

一定要很貴才叫藝術品嗎？

1
3000日圓的小畫就吸引住我的朋友了。

2
馬鴻與她的作品、商品。

買得到大牌藝術家雕塑的一角？
價空間吧？這樣一整排的總額又哪能
尊約一千人民幣，買一排肯定還有殺
實在扛不動，而這些小隻的，價格一
Q版的尺寸比例，實在迷人。可惜我
頭像有一種詭異的幽默，也有動漫裡
中山裝身的紅漆雕塑，誇張的大動物
觀又過癮！或是其它動物頭像也配上
有超大型作品），一字排開，真是壯
身，每尊都不大（四十公分，當然另
安門」系列穿著中山裝的各色龍頭人
每尊都搬回台北，像是「我愛北京天
金增賀的雕塑作品，更是讓我想把

價格或成本來區分吧？
誰說得準確、合理呢？該不會又要以
可是藝術與文創的差異是什麼？又有
在做文創類商品，好吧，我不反對，

3

金增賀的牛與龍同志栩栩如生。

趙半狄（Zhao Bandi）的作品更是可愛，長相相當有藝術家氣息的他，作品與行銷已有規模。他以自身或貓熊布偶擔任模特兒，拍攝了許多在街頭巷尾裡看似平凡但具有創意與搞怪點子的攝影作品，相當吸引我。在798的專賣店，外觀不但設計得像日本個性小店，裡面還有以貓熊為元素設計的衣物，及五彩的貓熊絨毛娃娃，而這可愛的非黑白色的貓熊娃娃，一隻原價一百五十人民幣，還特價九九⋯⋯。

金選民的攝影作品，則是我在北京的南鑼鼓巷買的。他拍的上海、取角多半很庶民，但是透過數位處理，讓黑白照裡有部分細節被抹上了色彩。那些公寓騎樓一角的多個平凡信箱、公寓陽台上並列的一堆醜陋曬衣竿，

4 趙半狄的貓熊布偶模特兒。

5 金選民的套色上海攝影作品
幾乎成為上海文創名產。

或是小販腳踏車後座的一大堆拖把商
品，都被色塊點綴得很 fancy。他的
攝影作品風格統一，價格也只略高於
百元人民幣，但那種視覺上的滿足，
非常足夠了。

所以，一定要很貴才叫藝術品嗎？

Find Out More

金增賀工作室 | http://www.jinzenghe.cn/
金選民線上畫廊 | http://www.xmjphotos.com/gallery.html

他們，不是可惡的小人；但他們都畫很多小人！

一位是享譽法國五十年的繪本卡通畫家讓─雅克‧桑貝（Jean-Jacques Sempé），一位是畫作已被香港拍出三十多萬港元，這幾年陸續創下個人賣座新高的西澤千晴。

二○一○年在誠品書店敦南店，首次於台灣展出桑貝珍貴的插畫手繪稿，而由他創作插畫，搭配勒內‧戈西尼（René Goscinny）撰寫之童書招牌作「小淘氣尼古拉系列」（Le petit Nicolas），改編的電影《小淘氣尼古拉》，是○九年法國賣座強片，隔年也在台灣上映。而西澤千晴也在二○一○年在形而上畫廊開展，首度台灣個展就叫做《Exodus-Where are you from? 人從哪裡來？》，當然，裡面都是小人。

兩位千里之外的畫家都有種旁觀者清的共同風格。

一九三二年出生的大師桑貝雖然是繪本畫家，但他的地位或成績已不容忽視，他的手稿，有錢還拍不到哩。畢竟他不是真的藝術家，多半是以一幅一幅的單格畫作搭配簡單文字，以介紹法國文化與人文等人間實況的幽默插畫家。當我在誠品看到他幾十年來的百幅畫作手稿，或看到他受邀替美國知名都會評論雜誌《紐約客》（New Yorker）畫的封面古書，都很想衝去問是否有定價。還有〈一九八三清晨〉、〈一九八五隱隱約約〉等畫上頭都有拼貼，其實應該是畫錯或不滿意之後，作者找

132

「小人」難防!?

雅克‧桑貝與西澤千晴

1 2010年誠品書店敦南店的桑貝手稿展。

來自紙貼上並補畫的痕跡，超有人味兒！那種樸實的原稿，也許根本不會輸給任何一幅精雕細琢的高檔藝術單品，但想當然是沒有定價的；或說無價。無價之寶與非賣品其實不就是一線之隔？但是，你我都可用千元上下買到進口原文繪本，或以幾百元買到台灣版譯本，比起高高在上的繪畫，是多麼親民、多好入手啊！當然，如果有機會問問原畫定價，我還是會考慮；或是有生之年若能被他畫下速寫，那才真是祖上積德啊！

他倆有幾個主要共同特色：都市的一角、俯看的角度、幽默的寓意、速寫的線條、簡單的筆觸、多重的構圖、微妙的細部、粉嫩的配色與量化的小人（或小樹、小屋、小草、小雞……）。其中桑貝對單一人物小

2 《夢想家g》，西澤千晴。
圖片提供｜東家畫廊。

場面與整個巴黎風情的描繪與敘事真
是一絕，背景場景的水彩或黑白的運
用，簡單扼要易懂。許多印製精美的
繪本，在我眼裡與一些畫家的作品畫
冊比較，根本不遑多讓。差異僅在作
品的數量多寡吧？畢竟專欄或繪本插
畫家稿量極大，實在無法與藝術家的
少量稀有比擬。

3 《啦啦隊員》，西澤千晴。
圖片提供｜東家畫廊。

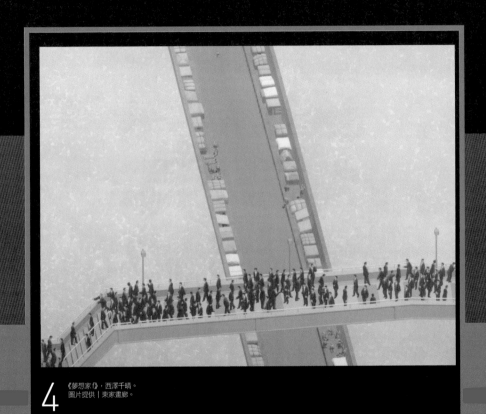

4 《夢想家I》，西澤千晴。
圖片提供｜東家畫廊。

5　另一個愛畫小人的日本藝術家山中夕口，
　看到他們在踢足球了嗎？

二〇一〇年上半，我陸續參與了兩個設計與藝術活動的評審工作。繼擔任金曲獎的評審之後，很開心多年裡還能一直跨越到一些非演藝圈的創作領域。而這也是我一直無法在綜藝界發出巨大聲響的主因吧？我太不安於室了。但對於美感、創意、設計與美學的熱愛與支持，還有對本地環境過往不夠重視這方面基礎或家庭教育的無奈，導致我發奮努力從自身做起，從部落格、微網誌到電台節目、專欄等新舊媒體上，包括這本書，一再而再的分享小小的觀察與視野，並樂此不疲。所以，我真算是演藝圈主持界的翹課大王了吧？相對的，我的內在養分卻無比滋養，精神愉悅也盡情發芽。

首先是一家鞋業舉辦的賽事——Royal Elastics 2010 設計大獎。該品牌的 logo 或產品，在世界各地的潮流街頭業界已頗有口碑盛名，二〇一〇年脫離母集團發表獨立宣言後，與台灣產業界也有更多連結。更感人的是它們多年來不時在台灣舉辦創作活動與賽事，持續推動藝術生活化（大大小小活動可是很花錢的）。譬如這項賽事，參展作品雖然普遍比較偏向圖騰或是商業海報設計，藝術性不是很高，且多以街頭元素來表現手法，但還是可以看到一些完成度極高且充滿奇想的。姑且不論它們在所謂藝術市場裡的價值，光是年輕人的創作意念與衝勁，就夠叫人血脈賁張了；況且許多參賽者本就是藝術或設計科系的，底子雄厚，若經過更多洗禮與執行，假以時日，從海報創作開始，一路到立體作品或是更具藝術性的手段，換湯也換藥地把概念放大並調整手法，踏上藝術之路真是指日可待。

眼花·撩亂

 蓬勃創作的新世界

有空盡量看展：在大空間的尊彩藝術中心看席時斌的作品很過癮。

2 有空盡量看展：安迪沃荷是當代藝術代表，我很喜歡他的色彩繽紛。

其中獲得冠軍的畫作，是以鞋子與品牌的元素：鞋帶、鞋款、品牌名等等，拼貼出一張臉，臉譜看起來挺有型的。當然也相對偏向品牌的告示板題材，與一般藝術品天馬行空的議題還是有落差。至於我喜歡的佳作是感覺比較黑暗的，把品牌logo幻化為大石，但又被鐵鍊給綑綁……，此般暗黑元素其實不易討好與得獎，但如果換掉logo便不失為一幅極具重金屬感的畫作，對於看多可愛或繽紛日本藝術風的我來說，真是很跳TONE搶眼的。

再來是影響力畫廊的跨國比賽，數百幅來自世界各地的畫作，風格迥異。從抽象畫到人物素描、從風景動物畫作到奇想世界，風格有KUSO搞怪的，也有超現實的，再再彰顯出藝

Feel Arts→→

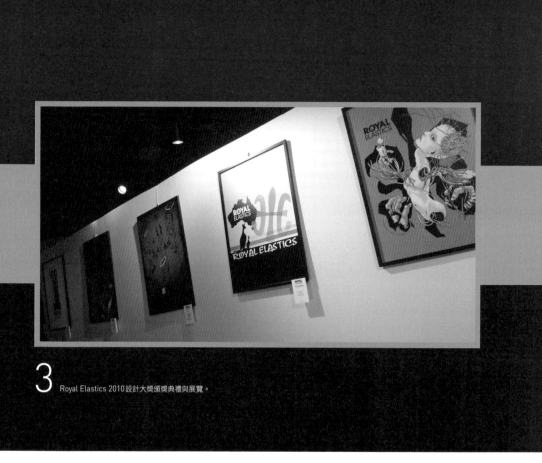

3　Royal Elastics 2010設計大獎頒獎典禮與展覽。

術家的活力與多變，讓我目不暇給相
當過癮。當中幾位外國畫家的作品
都讓我相當欣賞，不管最後是否獲獎
或成名，過程中都給了我不同的滿
足。像是《singer》的詭譎、細膩與
復古，《Futurist Circus Ringleader》
的抽象人形也相當生動、《exciting
sundown》裡的豹更是逼真瑰麗……
你說，哪種風格好呢？我真的找不出
標準答案！

最後，分享的是日本藝術生活化的
又一例。基本上他們的藝術家或類藝
術家的設計師多如鴻毛，但行銷與宣
導管道真是一級棒！譬如把藝術作品
與服飾結合，讓年輕人在買時裝時，
一方面穿的是潮流時尚，一方面潛移
默化了藝術細胞與因子，假以時日，
對美感的喜好與心得自然不言而喻。

4

在影響力畫廊的跨國比賽擔當評審。

5

有空盡量看展：《一克拉的夢想》聯展之不二良作品相當具童趣。

注意！我說的不是放在美術館博物館周邊商品區的那些T恤，我指的是在百貨店裡販賣的時裝。譬如知名流行品牌Hysteric Glamour一向以美式搖滾感來設計，但開了一條產品副牌Andy Warhol by Hysteric Glamour，顧名思義就是以普普大師的作品作為靈感，每季準時上市，甚至還曾拉來Levi's牛仔褲，再邀戴米恩・赫斯特（Damien Hirst）來設計出版四方聯合的產品。厲害不厲害？就算買的人當下搞不清楚戴米恩・赫斯特是誰，但光是因此而達到的藝術宣導推廣便可稱上功不可沒吧！此外，日本時裝購物大站ZOZO裡也有許多藝術T恤，大家不妨看看日本怎麼推銷藝術家的，記住，不是在博物館與美術館裡就搞定的。

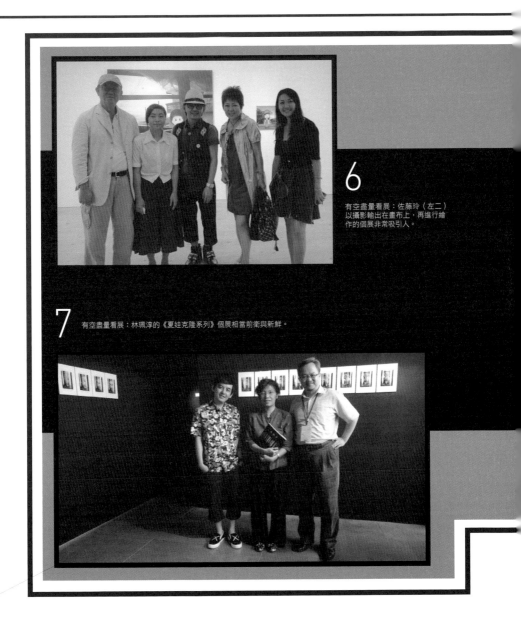

6

有空盡量看展：佐藤玲（左二）
以攝影輸出在畫布上，再進行繪
作的個展非常吸引人。

7

有空盡量看展：林珮淳的《夏娃克隆系列》個展相當前衛與新鮮。

Find Out More

2010 ROYAL ELASTICS 設計大獎官方網站｜ http://tw.streetvoice.com/svactvs/2010royal/index.html
Hysteric Glamour 官方網站｜ http://www.hystericglamour.jp/
日本購物網站 ZOZO ｜ http://zozo.jp

回想起二○一○年的夏天，可說是百花齊放的一夏呀！前後有多少個展覽實實在難以估計，想一覽全貌極為困難。但很令人興奮，像是當年的《粉樂町》，就真的找來了以拍攝花朵知名的攝影師蜷川實花，且作品也同時在台北一○一綻放。

我在有限的時間裡努力參與了幾個活動（台北的張奇開、葉錦添；香港的朱銘……；最忙亂的是在一個得趕赴機場的大雨夜，參與了村上隆領軍的 Kaikai Kiki Gallery Taipei 開幕之夜；當天除了一邊主持，一邊得抓緊空檔參觀。同時與 Kaikai Kiki 位於同棟台開大樓的地下一樓的「築空間」，也有村上隆○九年首度舉辦台灣版 GEISAI 的得獎者們之成果展《Finding New Star》，在佑大高雅的兩個展場空間裡，看到來自七、八年級新一代力量，再到八十歲阿嬤的冠軍繪畫作品……很珍貴也很難得；各類題材都有，辛辣赤裸的人體攝影、空間的裝置展示、童趣的手繪創作，還有大型夢幻的獨角獸裝置藝術……；當然田秀菊阿嬤純樸的畫作，確是引人入勝，也讓人深思評審當初選她為冠軍的原因，進而反思藝術的定義與定位。

轉眼，二○一○年 GEISAI 台灣的第二回舉辦，評審名單除了村上隆、奈良美智，還包括知名建築空間設計師片山正通（代表作有世界各潮流時尚店如 A Bathing Ape、I.T、UNIQLO）、天王創意人佐藤可士和（UNIQLO、SMAP、NTT 等橫跨各類產業與各種立體或平面設計案的創意設計師）。也再次讓我感動於這些國際級日本創意大師願意花精神與金錢來支持及挖掘台灣藝術血脈，提供如此華麗的舞台給台

藝術家的
作品與
態度

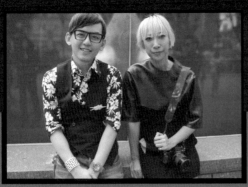

1 2010 年在《粉樂町》101 展場有蜷川實花的作品，她也親自巡視。

2 我喜歡張奇開的貓熊。

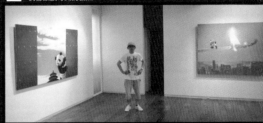

3 葉錦添的《仲夏狂歡》個展相當精彩。

灣人展現實力與交流。

台開大樓一樓的 Kaikai Kiki Gallery Taipei，有著精美的日式明亮裝璜，日本運來的木質地板散發淡淡木香，空間更是比位在東京元麻布的日本館大上數倍。加上村上隆弟子們的作品精華陳列，這個開幕的《Kaikai Kiki All Star》展，真是個最好的新世代當代藝術家與展覽的示範。無論是在牆上的超大畫作、年輕藝術家佐藤玲的攝影作品，或是可愛的玻璃纖維大象，都讓人感受到「精緻」兩個字，他們的天分加上村上隆團隊的包裝與調教——讓日本傳統謹慎經營的成果顯而易見。而曾與村上聯手創作 Miss Ko²創下藝術天價拍賣紀錄的海洋堂公仔原型師 BOME 先生之作品也在其間，真是過癮極了，也對當代藝術風貌做

Feel Arts→→

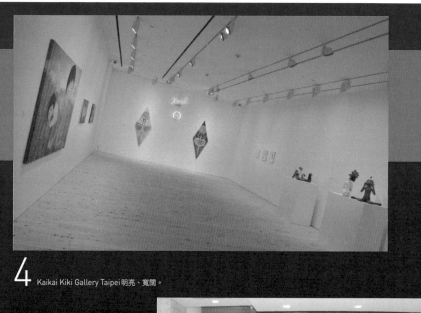

4 Kaikai Kiki Gallery Taipei 明亮、寬闊。

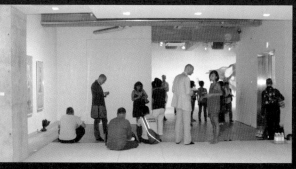

5 東京元麻布的 Kaikai Kiki Gallery。

了完美的註解。

當天晚會，村上旗下的藝術家 Mr.，以卡通人物綾波レイ的造型粉墨登場（之前在日本 GEISAI 會場看到他時，也是這等樣貌，並熱烈的與所有人合照）。更妙的是，他突然說要帶來一首自創曲，自彈自唱，現場大家有點傻眼並夾雜笑聲，畢竟大家對他的動漫少女風畫作或雕塑已很熟悉，我也看過他當導演的短片《nobody dies》，風格很萌，但倒是沒看過他化身音樂人。

不要忘了，當晚現場很多上流貴賓，可是他的彈唱加上那一身女裝⋯⋯對我來說，以名帶利是很棒的，努力「秀」自己讓大家認識與留下印象的各種手段也很必需。且像村上先生那樣地位的人，卻比誰都放得

6

BOME先生的作品。

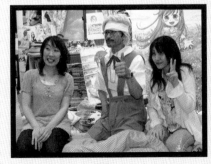

7

藝術家 Mr. 扮裝為卡通人物綾波レイ。

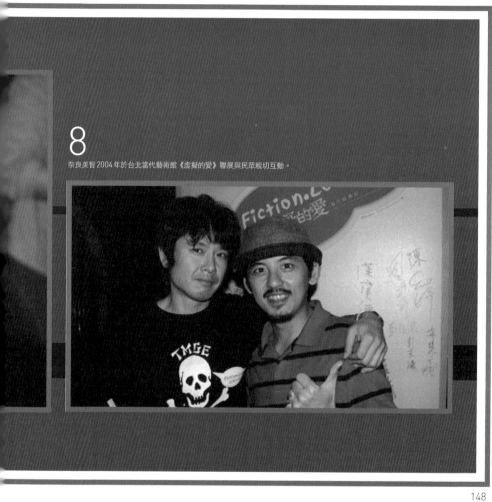

8

奈良美智2004年於台北當代藝術館《虛擬的愛》聯展與民眾親切互動。

開，一上台就帶來無比的歡欣氣氛，手舞足蹈，毫無大牌架子，說真的令人佩服。相對的，當晚台下GEISAI得獎者的害羞與靦腆，實在太過低調或保守，要知道藝術家明星化根本不是現在才有的事（看看安迪・沃荷的故事）；或像奈良美智，明明很低調，但大家愛他愛得要死，所以他也就走親民路線，譬如○四年坐在台北當代藝術館前喝啤酒，並幫大家簽名，當下我也真是嚇呆了。

總之，自然、親切、大方與樂在其中是必要的。以前有些藝術家的孤高、自閉、保守，是過時的。雖然以名帶利聽起來現實，但哪個藝術家的創作不想被更多人看到或討論，甚至收藏？如果不是，那低調的人又何苦參加比賽或將畫拿出家中？所以，

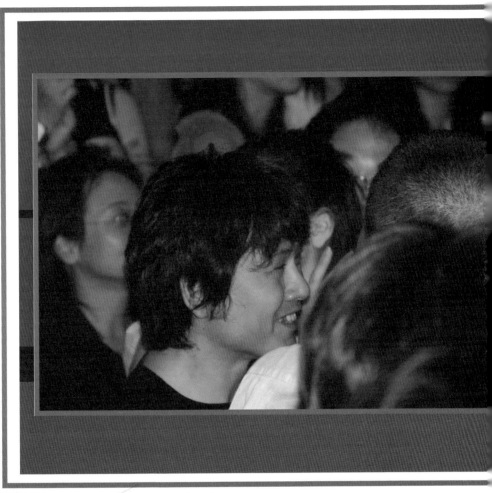

這一晚除了畫作的驚豔不在話下，其實，看到 Mr. 的表演與村上隆在台上的大方，才真是讓我感觸多多！

Find Out More

築空間官方網站｜http://www.arki.com.tw/
Kaikai Kiki Gallery Taipei 官方網站｜http://taipei.gallery-kaikaikiki.com/
片山正通 Wonderwall Inc. 網站｜http://wonder-wall.com/
片山正通部落格｜http://blog.honeyee.com/mkatayama/
佐藤可仕和官方網站｜http://kashiwasato.com/
Mr. 中文簡介｜http://taipei.gallery-kaikaikiki.com/category/artists/mr/

Feel Arts→→

某天在日本涉谷PARCO百貨一館閒逛（話說這百貨公司可真不簡單，有時尚，也有文化與藝術。許多展覽或藝術書籍及相關周邊產品，皆可能在此尋獲）。走到地下一樓書店，看到一堆打折中的藝術書籍，但我倒是看上一本平日不曾注意的《illustration》月刊，當期的封面人物怎有點眼熟？但是又變了調？「她」不正是五、六年級的我們，兒時的卡通回憶之一《小天使》（原名：アルプスの少女ハイジ〔阿爾卑斯山的少女〕）嗎？

這是藝術嗎？這本雜誌顧名思義是在講視覺插畫，想找藝術品的各位肯定不會買它看它，但它與我都不喜歡自我設限。況且，它其實在內容上收錄了一大堆藝術創作的報導，從手工繪畫到材料分享，將日系雜誌精細的偏執與多元導讀，表現得淋漓盡致，而吸引我的這個封面繪作來自一個工作室——studio crocodile。

原來 studio crocodile 起家自一齣有著一樣人物繪風（譬如嘴巴都變成方型）的卡通《金蛋世界》（The World of Golden Eggs），它在〇五年起跑首季就一路受到注目；到了〇九年，該工作室為日產汽車創作動畫廣告，把經典卡通裡的海蒂（ハイジ）化身為「低燃費少女」（低燃費少女ハイジ。請至 YouTube 搜尋「低燃費少女」），成為形象代言人，並發展出一系列授權商品，如 T 恤、購物袋與手機吊飾等等。你說她是繪本的人物？還是單純的卡通？要我，會說它就是二十一世紀的當代藝術！只是它們並非出現在獨一無二的昂貴畫布或博物館裡，而是現

150

藝術與媒材的微妙關係……

studio crocodile &
Hanoch Piven

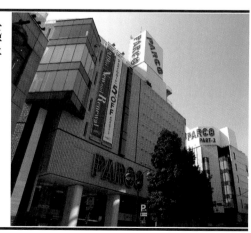

1 台灣還沒有誠品書店時，
PARCO1的書店已經充滿藝術文創風。

2 PARCO裡的安迪沃荷商品展。

身在誰都消費得起的周邊商品小物上頭。

他們把傳統人物徹底顛覆，保有原味卻有新的獨特風格，是翻玩，也是創作！果不其然的受到好多人的愛戴，不但延續了《金蛋世界》的畫風壽命，甚至把產品線又拉大到與迪士尼的合作。一系列米老鼠、唐老鴨、高飛狗、米妮鼠的各類變奏版商品，在日本玩具店、書店、服飾店等各類商店大行其道，雖然他們是以電腦繪製，感覺真的較像卡通類作品，但若哪天他們想通了，把這類風格改放在真實畫布、版畫創作、玻璃纖維雕塑時，相信以它們獨有的人物風貌創意，肯定也會是很有殺傷力的。

Hanoch Piven 也在同本雜誌登場。

3　studio crocodile 出品的方嘴商品，名為 Cubic Mouth 系列。

這位在美國學藝術，現長居西班牙的以色列拼貼大師，總把各類素材拿來巧妙的拼出人臉。這是他的獨有絕技，甚至連 iPhone 都已有他的 APP 應用程式可下載，讓你我學習把玩他的技法創意。

在許多他的繪本作品裡，你可看到他神乎奇技的將我們習以為常的垃圾或食物，像是火柴、燈泡、蘆筍、香蕉、放大鏡、鐵絲、咖啡豆、刀叉、鈕扣……在他的組合排列下，轉變為一張張臉譜。其中不乏知名人士（如愛因斯坦、約翰藍儂），你說它們不是藝術嗎？但我說他的作品與巧思真的很厲害，很有風格。

然而，或許也像 studio crocodile 一般，非得真的等到某天他靈機一動，

4

PARCO 裡的手作文創小物展。

PARCO 的岡本太郎展推出的扭蛋商品。

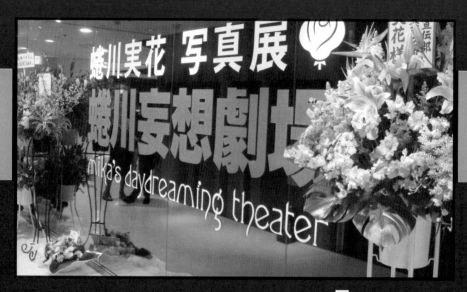

5 PARCO裡的蜷川實花寫真書展。

或是有哪位好心的藝術經紀人去勸他改弦易轍，開始把這些數百元即可輕易入手的繪本作品翻拍圖片，轉變成一大張限量簽名、裱好框的大照片，再放在美術館裡展示，並標寫版本數字與高價，諸方才會把它們當成是藝術。

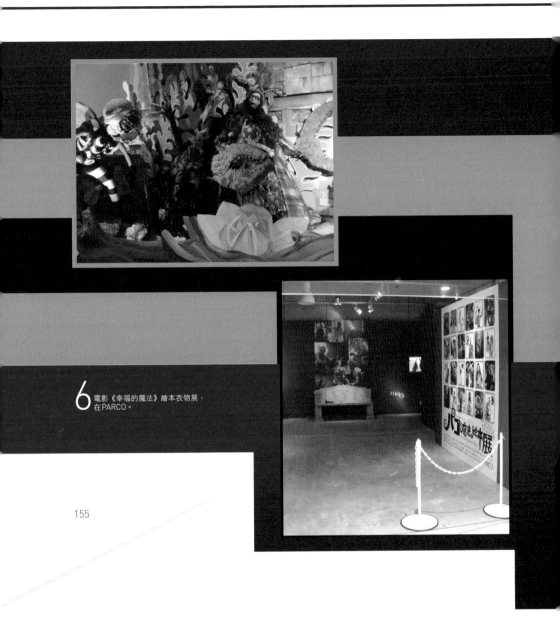

6 電影《幸福的魔法》繪本衣物展，在PARCO。

Find Out More

studio crocodile官方網站 | http://www.studiocrocodile.com/
《金蛋世界》（The World of Golden Eggs）官方網站 | http://www.theworldofgoldeneggs.com/
阿爾卑斯山的少女官方網站 | http://www.heidi.ne.jp/
Hanoch Piven官方網站 | http://www.pivenworld.com/
Hanoch Piven專訪，線上參考資料 | http://illustrationfriday.com/blog/2010/06/14/if-interview-with-hanoch-piven/

Feel Arts→→

藝術家
捎來的信
——
羅展鵬

因為我在個人嗜好上的高度投入，陸續的，有機會參與許多非演藝圈的事務，從十多年前的街頭潮流，後來因為與蔣友柏合作而開始的設計活動，再到時尚與文創、藝術。在我的世界裡，它們可以mix & match，但混搭的原因是我真心喜愛與不間斷付出。我把時間都分配給了它們，犧牲玩樂，寧可看展，並大量記錄與無私分享，平台包括電視電台等傳統媒體，到傳統出版與當代網路，還有拼命的撰述個人專欄，用多元方式呈現，幸運地讓許多人因此對我產生好奇與信任，邀請我參與各類潮流、設計、時尚、藝術、文創的座談，以及主持、觀展、寫序、導覽甚至策展等工作。例如二〇一一年底，台北攝影與數位影像藝術博覽會（PHOTO TAIPEI）裡的第二回名人公益攝影展，就邀請我來策劃邀請名單，相當榮幸。說實話，報酬與我在演藝圈的行情是不可相提並論的，甚至是左手進、右手出，因為現場有很多值得購藏的商品與作品在向我招手。

此外，我也陸續受邀參與了許多販賣或義賣單品的設計、創作、塗鴉、繪畫，類型從潮T到公仔，再到某些個案的多重特殊載體，我很努力的發想題材，希望創作與眾不同的作品，而從迴響來看，真的有許多人都在關注與支持呢！很慶幸的，二〇一二年，我也在台灣新藝術博覽會（Art Revolution

2011年ART TAIPEI看展側拍。

2011年為了新加坡STGCC展所創作的《「米」老鼠之老鼠愛大米》。

2008年與村上
隆旗下的藝術家
Mr.合影。

Taipei）裡，與伙伴蔡燦得及ANO有一起展示藝術創作品的機會。

因為這些不求回報的個人喜好，有時候也收到了一些意外而感動的肯定，像是藝術家羅展

鵬的來信。以下是他陸續捎來的信息：

1 佼哥，您好，時常看到您在藝術圈的活動，希望有機會跟您交流。

2 如果可能的話，還希望能在今年的台北藝術博覽會當面聽聽您的看法，這次我會展出一件

自己很喜歡的作品，滿大的，畫了很久。

3 如果是你來那，我一定洗耳恭聽，我到時再跟你確認一下何時你會到囉！

說實話，他不是第一個這樣來信交換意見的藝術家，但卻相當細心與有禮，讓我真的不得不好好關

心一下他的作品。畢竟我看畫多是只先看作品，未必會管作者是誰，但他這樣積極邀請，我能

不去嗎？欣喜的是，他的畫作很震撼我，畫裡的人像手法擬真又奇幻、逼真而寂寞；而且，他

還是個大帥哥，哈哈，真有別於多數藝術家的個性化風格。像是村上隆旗下的Mr.，我去過他家

與工作室參觀，從人到家，一切……都宅翻了；甚至二〇〇八與二〇一〇年各見一次，他穿的

cosplay衣服竟都一樣。

後來帥哥展鵬寄了一個畫作計劃書給我，看看是否有合作機會，但他隨後便到歐洲遊學去

了，還未能就此申論，希望之後可以為這位積極且看得起我的朋友盡一點綿薄之力。

157

我的創作。

某天在富邦藝術基金會翁美慧執行長的電台節目《藝術好好玩》裡，與她和劉軒暢聊，提及一些看展觀感，翁執行長的心得不意外的是：看了很多年了，要感覺驚喜？已經不易了。

確實，市面上作品一堆，傳統的還是有其地位，而經典、創新的又還無法全面接手或改變世人，兩種並存之下令人眼花撩亂，再要從中挑出心頭所好，有多難？還好，近年我發現了兩個亮點。

首先，來談談劉邦耀。

從運動品牌Converse的《塑膠城市》(Plastic City) 平面雜誌廣告裡，看到他把許多家用塑膠臉盆等等商品堆積成山後，竟變成一座科幻感覺的七彩都市風景，實在太厲害了。這也是我一直喜歡的當代藝術題材——取材自現代才有的單品。是的，藝術史上很多藝術家都很棒，但那時代沒有這類塑膠製家用品吧？像是二○一○年我在台北國際藝術博覽會新人藝術家區塊裡看到的徐薇蕙，其作品多以面膜當素材，製作出衣服（作品《偽裝‧掩飾‧保護色》）、花一般的大小掛圖（作品《陰性書寫系列：一天…一天…一天…》）等等，都很有新意與美感。

劉邦耀這個廣告作品在網路上也有影像製作花絮可以觀賞，也許您會和我一樣

令人心跳加速的
台灣藝術家

劉邦耀與林玉婷

台灣年輕藝術家創作力相當豐沛，林葆靈的抽象攝影畫作風格我很喜歡。 1

陳珮怡的絹布之作相當細膩動人。 2

恍然大悟的發現：原來那些我們從小坐到大的辦公桌用椅凳、濾水用洗菜盆、超市提籃等等再簡單不過的用品，竟是如此的色彩繽紛！排列組合起來竟真的頗有未來科幻感。事實上，媒材是千變萬化，就看誰可以比較天馬行空的去組合排列，而且這款作品成本肯定不高。

這位來自台北藝術大學的年輕藝術家，之前還有一個震撼世界網友的影像作品《Deadline》，以六千張便利貼（一樣是當代又不太貴的媒材）製成動畫，把你我熟知的便利貼一片片貼在牆上，一格格拍成短片，排列組合成各種圖型，搭配他的生動演出，實在是太強了。強的是創意，是媒材，是排列，是繽紛；更強在你我竟都沒想到這樣簡單的邏輯。

Feel Arts→→

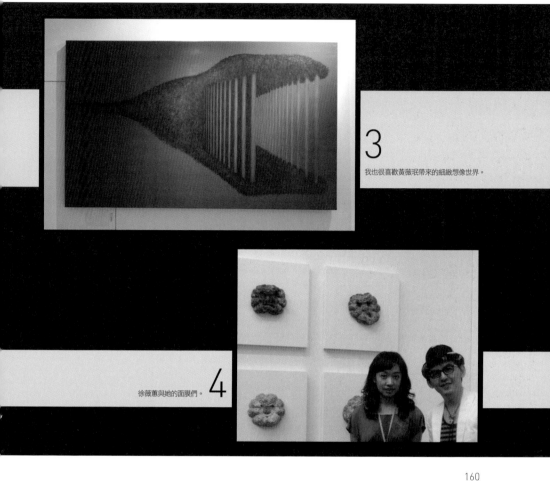

3

我也很喜歡黃薇珉帶來的細緻想像世界。

徐薇蕙與她的面膜們。 4

第二位要談的是於台南生活並創作的林玉婷，她也是我在二○一○年藝博會新人藝術家區塊裡發現的。她的《蛋糕——房子系列作品》實在太妙了！你當然可以說它們就是百貨公司蛋糕櫃裡的樣品，但是這些讓人垂涎三尺的蛋糕藝術作品，獨一無二，手工精緻，也不光只是樣品蛋糕般的沾滿巧克力或是草莓與奶油的單一化。

仔細一看，用料雖然和蛋糕模型一樣，可是怎有鐵窗？怎有門窗？怎有天線？怎有招牌？那些我們抬頭仰望時會嫌棄的東西竟出現在蛋糕切面上，然後竟如此的充滿台灣本土生命力。

這位藝術家真的學過烘焙，也把陶土製成過餅乾般的作品，但這回栩栩

Converse 的《塑膠城市》（Plastic City）廣告（converse 網站有相關報導與下載）。

5

161

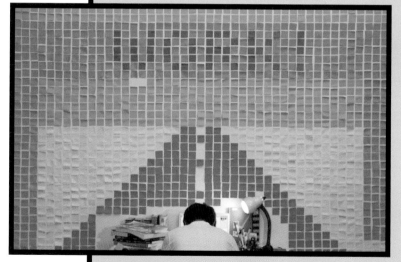

便利貼動畫《Deadline》，可至 YouTube 欣賞完整版。

6

林玉婷的創作以蛋糕為媒材。

如生的蛋糕房子，讓所有人驚豔，畢竟那是我們從小熟悉的食品；而創作者細膩結合的公寓外觀，更是我們土生土長的環境樣貌，怎會料到一加一的魅力真的大於二！那些混亂的天線線條或是雜亂的招牌配色，怎會如此精彩可口？你說，能不心動將它入手嗎？而入手時也得到了藝術家比照蛋糕打造的叉子與生日快樂字樣的叉飾，加上蛋糕紙盒般的包裝與蝴蝶結緞帶，真的有模有樣又充滿樂趣。比起硬邦邦的傳統藝術作品，你不覺得這些人與物有意思極了嗎？

Find Out More

ART TAIPEI 台北國際藝術博覽會官方網站 | http://www.art-taipei.com/
劉邦耀官方網站 | http://www.bangyaoliu.com/
劉邦耀廣告作品影像製作花絮 | http://www.youtube.com/watch?v=kbG1VuCk064
劉邦耀便利貼作品《Deadline》 | http://www.youtube.com/watch?v=BpWM0FNPZSs

Feel Arts→→

第一次邂逅藝術家卜樺的作品，是在北京798的一間小賣店裡。那家店裡除了有已廣為人知的藝術家劉野、岳敏君、周春芽等大牌的周邊商品外（設計與製作的創意與品質都不錯），也有一些我尚未認識的，就譬如卜樺。

想起當天，我立刻就被她小幅複製畫作裡的制服少女給深深吸引。除了鮮明的用色，以及簡單構圖與概念清楚外；最搶眼的莫過那少女手上所叼的一根菸，那種叛逆與衝突的妙舉，一向是我最喜歡的創意。當然，畫作裡那少女活靈活現之輕佻表情，再搭配旁邊飛舞的夢幻蝴蝶與蜻蜓，說真的，混搭得還挺詭異的。

終於，後來又有機會再次看到她的作品。說實話，我是某天收到「就在藝術空間」寄來的電子報預告個展時，才知道她的名字叫做卜樺。因為當時在北京賣店裡，我趕時間也沒多問細節，對方說的答案我也聽不太明白，稀哩呼嚕的就混過去了。但當我一看電子報裡介紹《LV森林》展覽的相關圖片，與那紅巾小女孩身影時，便馬上喚醒了我對她的印象與好感。

於是，我才知道她是一位女畫家，並發現原來她的動畫作品也很天馬行空，比起畫作的精彩程度有過之而無不及。事實上，她從二〇〇一年開始就做了許多flash作品，甚至參展、得獎不少。而她的官網首頁也就直接寫上了「動畫就是力量」，可見她對動畫的熱愛與深究；而我，真是後知後覺。想當然耳，她的官網裡也處

北京妞兒
與
生肉塊

中國數位藝術家卜樺

作品（局部）風格混搭得挺詭異的。

165

處是以那紅領巾少女當作icon的圖案，還有許多她的過往作品，包括風格迥異的素描、繪本，甚至小說。

開展那天我特意過去看看，雖然有點遺憾主角不克前來，但總算看到她的動畫作品了，真的是挺新鮮的。幾幅畫作展在第二展場——其玟畫廊（Chi Wen Gallery），因為轉移陣地有點麻煩，於是無緣。此外，另有幾幅作品因運送途中產生小磨損而擱置在倉庫裡，也很可惜。

幸好，現場看到一系列《重逢之前不必驚慌》（二〇〇九。共九幅作品，大小尺寸不一，內容如連環故事一般，描寫少女和一隻熊，各帶一只LV行李箱，互相在不同場景尋找彼此的過程）的作品，元素相當豐富，

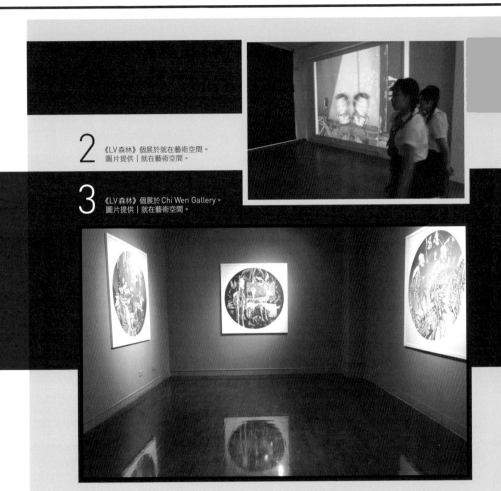

2 《LV森林》個展於就在藝術空間。
圖片提供｜就在藝術空間。

3 《LV森林》個展於 Chi Wen Gallery。
圖片提供｜就在藝術空間。

固定出現的有幾團疑似霧氣的半透明不規則圖案，以及挺驚悚的幾塊生肉（意外巧合的呼應了女神卡卡驚動各方的生肉衣裝），另外還有大花朵、樹木、蝴蝶、飛鳥、蜻蜓……，再加上一些中國庭園與樑柱，非常的混搭。九張作品的色彩皆極其繽紛，但偏灰黑基調。

正當我陶醉於她的追尋幻境時，旁邊真的出現了幾位紅領巾少女？是的，畫廊當天邀請了幾位高中生，刻意打扮成畫裡北京妞兒的角色，真是太妙了。不過她們表情有點生冷，不知是太過入戲，還是太年輕不太理解當天的任務與大人們亢奮的原因。總之合影留念是一定要的，也稍解未能見到作者本尊的遺憾。

4 《LV森林》個展於 Chi Wen Gallery。
圖片提供｜就在藝術空間。

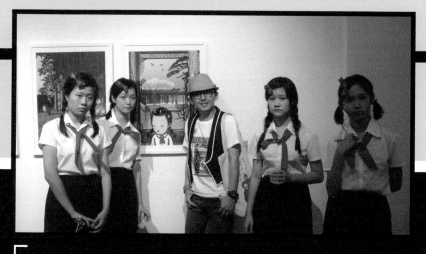

5 展覽現場幾位扮裝的紅領巾少女。

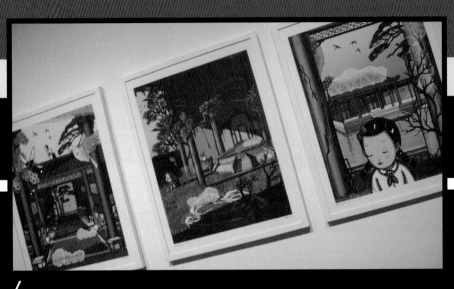

6　《LV森林》個展集錦。

從畫作到動畫，再到官網，這些作品裡都出現的可愛紅巾小女孩，也許是卜樺的自畫像延伸角色？不過，如同奈良美智畫中的孩子般都是一個定樣，這般固定常態現身的風格人物，不就是當代藝術家們所必需面對的：讓作品藉以廣大流通的實際問題，也更需認真創造、再好好加以渲染的絕佳賣點？不知各位看倌怎麼看待這般走勢，至少對我來說，這紅領巾少女再搭配肉塊，已深深擄獲我心。

Find Out More

卜樺官方網站｜http://www.buhua.com/
就在藝術空間官方網站｜http://www.pfarts.com/
就在藝術空間卜樺個展《LV 森林》｜http://www.pfarts.com/exhibition/exhibition-b-1.aspx?id=38

展覽越看越多、電子報越訂越多，心得也不少。就像寒舍艾美酒店一樓畫廊開幕時，藝術家張嘉穎的作品就與我喜歡的馬克・萊登（Mark Ryden）一樣，有著無辜大眼與童畫夢境。忠泰生活開發MOT/ART舉辦《藝術七門町》計劃時，盧昉畫作中人物的臉上，都有仿如以電腦或相機變形鏡頭或程式玩耍下，可輕易造成的奇異大鼻子，可愛度與辯識度媲美岳敏君畫作裡的大嘴巴，也應該可以成為招牌特色……。

很多小作品不經意的就會越買越多，而大作呢？總是因為沒有本錢出手。但是我更沒心思去炒賣大作小作，只想著收有感覺的，也不打算轉賣。我只買真心喜歡的，不分大小牌老將新秀，開心的掛在家裡獨享，或掛在門外兩、三幅，給對門的鄰居、送信的管理員、乾洗店的外送老闆等有緣人欣賞。當然，還有分享給本書的讀友與部落格裡的網友。

接著就來分享幾件個人喜好吧！

青木克世的白瓷

首先，是在選擇藝術家上極對我味口的也趣藝廊所看到青木克世。二〇一〇年也趣藝廊舉辦《手数系》展時，一樓即有兩個青木的白陶瓷作品深深吸引我，它們是骷髏頭（樓上有更大件的作品），但是做工細膩而複雜，構想層次多重，看

個人喜好
分享

幾件日本創作物

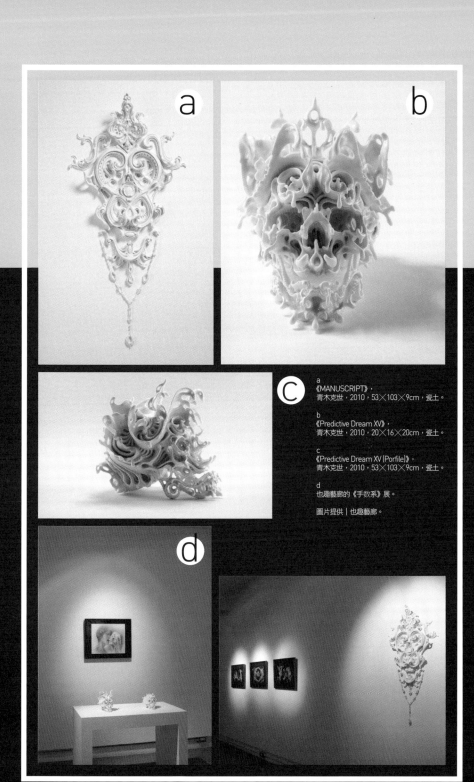

a
《MANUSCRIPT》，
青木克世，2010，53×103×9cm，瓷土。

b
《Predictive Dream XV》，
青木克世，2010，20×16×20cm，瓷土。

c
《Predictive Dream XV (Porfile)》，
青木克世，2010，53×103×9cm，瓷土。

d
也趣藝廊的《手数系》展。

圖片提供｜也趣藝廊。

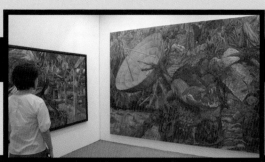

狩野宏明作品透出的動物野獸森林風光。1

2 我的收藏。狩野宏明的
《exotic world》（異國）。

來，非得一部分一部分慢慢想好、捏好、燒好，最後合成一個中空、但相信已無法解體的骷髏頭，真的是環環相扣，缺一不可。青木克世的心思肯定細膩與縝密到了極點，每件作品因為燒陶過程，結果當然都不會百分之百一樣，所以看似左右對稱，但感覺也有些許不一，細部的鋸齒狀也很適合骷髏這樣的奇幻設定。而過去青木克世的作品也曾出現在鶯歌陶瓷博物館，如權仗一般的《名聲》、如同歐式古董畫框《魔鏡啊！魔鏡》，都美極了。

其它作品亦都擁有高級陶瓷類家用品的細節與風貌，貴族氣質的設計感，也頗有登上歐洲城堡當作室內精美高檔家具的潛力吧。反之，我對骷髏頭這樣的單品反而較感興趣，畢竟

很多人都翻玩過骷髏的形象了，不過他可是紮實地玩出了一些新意。

狩野宏明的異想世界

二○一○年我在《台北藝術博覽會》的廣田美術攤位，看到並入手了狩野宏明的作品。在世貿展場裡走著，放眼過去，他的畫作深深吸引著我，因為他細到不行的反覆筆觸，充滿了高難度的做工，不論大型或小型的畫作都很迷人。尤其是他選擇的題材。說真的，日本畫家常常有許多異想天開的幻想世界，包括像漫畫家伊藤潤二與浦澤直樹等……，不知他們的腦袋裡到底裝了些什麼，怎都可以畫出恐怖感十足或劇力萬鈞的漫畫。而沒走上漫畫家分鏡分格路線的一些高手也很多，是否我所新發現的這位藝術家就是其一高手？他們的腦海裡都有著瘋狂異象世界，奇幻裡帶點寓言、科幻中帶著寫實，讓我忍不住一看再看，越走越近。

大體上，狩野宏明的內容不外乎是強烈綠色系，組織成動物野獸之森林風光，但它們多是交織與合為一體的，真是非常誇張的意念。再搭配衛星天線、公園長廊、旋轉木馬、床或沙發等現實之場景與道具，結合起來真的很詭譎。真的只能用「詭譎」來形容，而這不正是他吸引人之處？因為他想到的，我想不到……

當場，我看上了一幅價位合意的小畫作《異國》，意外的是，它是黑白的！此幅作品是由一般的原子筆勾勒畫出的，由動物的眼睛裡看到其反射的世界——混

傳奇系列（The Legendary Series）
《西遊記》，張嘉穎，2010，200×200 cm。
圖片提供｜寒舍藝術中心。

3

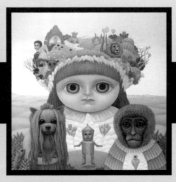

傳奇系列（The Legendary Series）
《綠野仙蹤》，張嘉穎，2010，200×200 cm。
圖片提供｜寒舍藝術中心。

雜著飛機殘骸、植物、野獸與樹幹，相當震撼，看得我心跳加速。妙的是我當天沒帶錢，但已到了展覽的最後一天，我愛它愛到當場打電話請助理立刻送現金來。

GEISAI TAIWAN #2 的收穫

很過癮的一件事是第二屆的 GEISAI 我看完了全部的攤位。當天我所看上的藝術品裡，部分想買的台灣藝術家作品竟都沒有定價，不知是否創作者沒想過要賣？最後，我還是買了四件作品，竟都是日本藝術家來台北擺攤的。

1 蕃茄人 vs. 量產公仔

白濱雅也的蕃茄西裝男子系列，讓我想起了某部日本漫畫──由吉田戰車於九○年代所創作、充滿了怪誕人物的《傳染》（伝染るんです）；詭異的幽默、詭譎的人物，這四格漫畫有中文版，但不易購入整套；不過，喜歡它的人必定會一生懸命的愛戴，也肯定不易變賣或拋棄它們。

比起其他漫畫，《傳染》只陸續出品過一點點周邊商品，所以看到白濱的作品，我便愛烏及屋起來。在飽滿色彩的畫作裡（他也是一個童話作家，也許這是其作品色彩繽紛的主因）有蕃茄人的無奈與焦慮表情，都讓我很想深入瞭解它的心思哩！最後，我選擇購入手作陶土公仔，畢竟過去買過好多量產塑膠公仔，現在終於理解為何很多人轉而喜歡藝術單品，因為這類雕刻，不分大小，充滿手作的獨

4 網購的狩野宏明特別之作，畫裡有音樂盒，他真的放個音樂盒在一旁，且真的可發出音樂。

一無二感。雖然這款共有八件，但每件捏出來的細節，絕不像工廠開模做出來那般統一，手作的粗糙感正是吸引我之處。此外諷刺的是，工廠做出來的公仔越來越貴，即使是限量，也會上市數十隻到數百隻，像是來過台灣的美國當代塗鴉大師KAWS等大牌的作品，可以炒作到一隻上萬台幣！那我還不如買只有八隻的白濱先生手作蕃茄人。

2 高大漢子 vs. 針筒

二〇〇四年開始活躍的高橋淳，以針筒擠出壓克力顏料，「繪」出以人為主題的作品。無論男人女人，那些細細條紋（真像蛋糕上的細紋）的多彩顏料，神奇的層層堆疊，竟可組合成一張張臉孔或人身，栩栩如生。也許，因為擠出時的不確定性，部分比例或是樣貌不甚完美，但藝術不就是要擁有這樣的不確定感嗎？不是印刷品，不可複製，不能拷貝！更妙的是高橋是個大漢子，高大的身軀很難想像其人竟是這樣細膩，感覺需要很有耐心的繪製工程，竟出自這樣一個高頭大馬的藝術家。

3 傳統繪畫 vs. 蔬菜水果

福元なおんど的作品擁有濃烈的日本畫作風格，包括傳統老畫裡的線條、構圖，還有傳統武士劇情與金箔加身，甚至畫框畫布都是傳統式的與紋理，讓人深感復古與懷舊。但妙就妙在跟著GEISAI來台參展的畫作裡，人物和過往他的百

5 GEISAI活動現場。
白濱雅也的蕃茄西裝男子系列。

6 高橋淳高大的身材與細膩的畫形成一種對比。

7 高橋淳以針筒擠出壓克力顏料
非常特別。

177

鬼、妖魔、螃蟹等主要角色異曲同工，以上這些都是他喜好的繪製對象；可是眼前的作品，細看後竟有許多蔬菜水果。像是花椰菜變成奔跑武士，白蘿蔔也長了雙腳與臉孔，蕃茄竟變蝙蝠怒目相視……，這些可愛的衝突相當有意思。雖是略帶離譜的組合，但對嚴肅的藝術擁護者來說，可能也無法對它們發怒吧？因為他的畫工很強，可不是學生或素人的一般KUSO搞怪，更棒的是一幅只要二千五百元！

4 摔角 vs. 水墨畫

一九八二年出生的新藤杏子，以水彩、水墨畫的方式，繪出與暈開了許多簡單構成的人物，但肢體語言與表情卻相當生動。也因為暈開的效果無法修改，造就了許多奇特的臉孔；肢

體與議題則很有幽默感。像是這回帶
來台灣展出的作品，有大幅的人體疊
羅漢，也有一套六幅的摔角姿勢篇，
粉嫩色彩加上暈開後的自然色塊，相
當引人入勝。當天評審之一、潮牌 A
Bathing Ape 的靈魂人物 NIGO 先生，
除了給了她評審獎，還想購入這一套
摔角畫作，不過他無法實現願望，因
為我已捷足先登買下一張了。

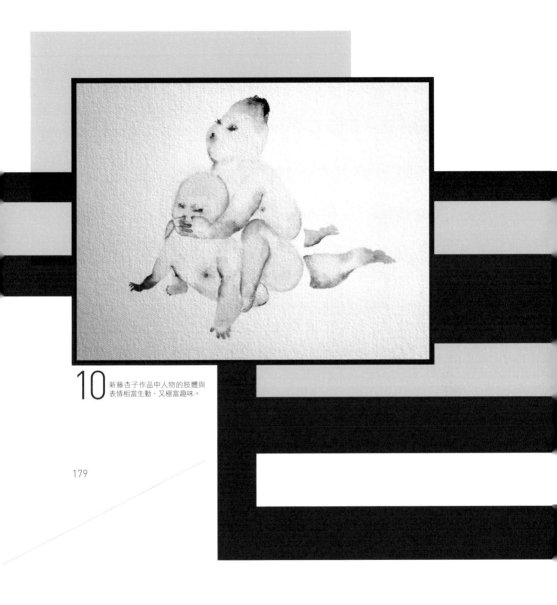

10 新藤杏子作品中人物的肢體與
表情相當生動，又極富趣味。

Find Out More

MOT/ART 官方網站盧昉簡介｜http://www.motstyle.com.tw/7artists/7_artists_002.html
張嘉穎官方網站｜http://www.dwydwy.com/
也趣藝廊官方網站｜http://www.akigallery.com.tw
青木克世二〇一〇年東京都現代美術館參展受訪影片｜http://www.youtube.com/watch?v=euuCy-fJg0Y
廣田美術官方網站｜www.hirota-b.co.jp
廣田美術官方網站狩野宏明簡介｜http://www.hirota-b.co.jp/en_artists/2010/07/hiroaki-kano.html
Frantic Gallery 之高橋淳專頁｜http://www.frantic.jp/ja/artist/artist-takahashi.html
福元なおんど官方網站｜http://naondo.net

Feel Arts→→

Jermaine Rogers是一個很神祕的鬼才，很難說他是屬於藝術、街頭潮流，或是漫畫家。但看過他作品的人，應該都會留下深刻的印象，但喜不喜歡他的海報或公仔的圖像與設計，就見仁見智了。畢竟他的世界裡，有點黑色幽默，有點奇幻想像，甚至有點奇形怪狀的詭譎感，不過他的作品如立體公仔數量並不算多，商業海報（像是為音樂活動或搖滾樂團巡迴演唱會設計的）倒是不少，但在台灣肯定沒多少人在意過他。是他不夠紅？不夠高調？或是沒有好的經紀人幫忙在世界市場上大力炒作？又或者是時候未到？其實，一些街頭潮流掛的塗鴉天王，像是美國的KAWS、英國的班克西（Banksy），如今在拍賣市場上的身價都已非凡，世事難料不是嗎？

網路上有喜歡他玩具公仔的台灣達人稱他是海報設計大師，相當切題，誠然在這個複合媒材創作的年代，奈良美智可以創作油畫也可以製做陶藝人偶，所以Jermaine Rogers當然也不例外的有許多各類「演出」。在眾多種類中，主要的作品是以海報為主，然而我推薦大家收藏的，卻是他的公仔——價格合理之外，立體的作品更貼近其詭譎的世界。

他的代表作裡出現了不少兔子，不過表情很詭異與曖昧。甚至還曾與另一位因抽菸「兔」〔Smoking Labbits〕系列公仔走紅而來過台灣簽名，且海報繪圖工作

詭譎的
神祕世界

 美國鬼才 Jermaine Rogers

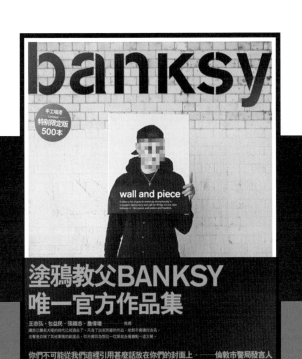

1　班克西（Banksy）的作品集也在台灣上市（繆思出版）。

於海報印刷時加添的材料而有所不

五十至一百五十美元，價位高低取決

的圖像作品，海報於官網公告售價約

粉絲頁與其官網裡可以找到許多他

見其個性與創作方向！

collected worldwide」，大家也許可窺

paintings, and designer vinyl toys are

known as one of the leaders in the field

of modern rock poster art. His prints,

自己的，「Jermaine Rogers is widely

點猛男風格，他在臉書上是這樣形容

這位來自紐約的光頭創作人外型有

物，但風格皆是毫無天真感的動物。

作品。他們兩位都很愛畫兔子等等動

名為《Tough Love》的雙兔合體海報

Kozik‧交叉（crossover）合作一幅

與美式風格都和他差不多的 Frank

2 《Tough Love》局部，以及創作者落款。

同。一般海報印製限量約二十至一百張，在其官網購買皆附上簽名，且一人一款只限購一張。而許多樣式在官網售罄後，一到拍賣網站便可能提升到數百美元。甚至部分因為數量少，或是他在上面還加以隨筆畫了點東西，而飆到四百美元，像是一幅名為《We Carry Each Other》的兩隻兔子相抱圖便在ebay上出現了這樣的起標行情。

他的風格與作品裡，用色與線條時而簡單、時而繁複，有時甚至還有出現印度風等異國風情的配色。題材則端看當時想法，像是為搖滾團體「束縛艾利斯」（Alice In Chains）繪製海報時，有神話故事繪本般的構圖，也有軍事叢林風格的呈現（《Black Diamond Skye》系列）。不管商業需

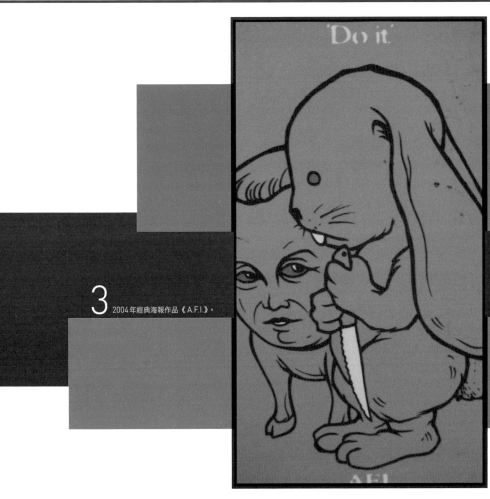

3　2004年經典海報作品《A.F.I.》。

求或合作對象，多半都充滿奇趣的角色與神祕表情（例如一抹微笑）；而與音樂活動無關的自創作品裡，則常見到動物的身影，除了前述的紅眼兔，還有禿鷹、熊、浣熊等等，且多半是美式漫畫風格裡常出現的略帶暴力氣息的寫實樣貌與猙獰表情，用色偏灰暗，而人物多半是淺藍色的身體；甚至有個叫作 Squire 的角色，還是人頭獸身（牠的曖昧對象就是那隻兔子，兩者還合作「演出」四年經典海報《A.F.I.》，那詭譎的氣氛讓我當年馬上購入，從此被他吸引）。

當這些角色被做成立體公仔時，部分顏色會作不同變化（也是公仔界的商業操作手法）：人頭獸身的 Squire 就有全黑版、夜光版等。

另一個經典的站立又帶殺氣的 Dero 熊，亦出品過尺寸不一的粉紅版、紅包透明版、粉紅血漬版、棕色版、黑色紅眼版與夜光版，罕有的配色，相對的在拍賣網站上的競標行情也會比正色版提高許多，價差可從二十九美元一路飆升到二九九美元哩！

這位創作人的資料不多，但是喜歡美式漫畫風或是詭譎世界的朋友，倒是可以試著搜尋。而前文提到的 Frank Kozik 也不賴，兩者風格近似，且除了許多公仔或潮流收藏家愛戴之外，口碑也早已跨界傳開，像是演藝圈知名藝術藏家蔡康永就曾贈予我一個毛澤東頭像塑膠公仔，相當有藝術感。然而，Frank Kozik 授權出品過太多大小公仔、盒玩、貼紙、T恤等等低價且過於商業化的商品，相對的稀有性較低，Jermaine Rogers 低調的作風反而在商品化的考量上是一種「羽毛愛惜式」的作法。

5 《Dero 熊》帶著懾人的氣勢。

184

4 Jermaine Rogers 創作的人頭獸身角色《Squire》。

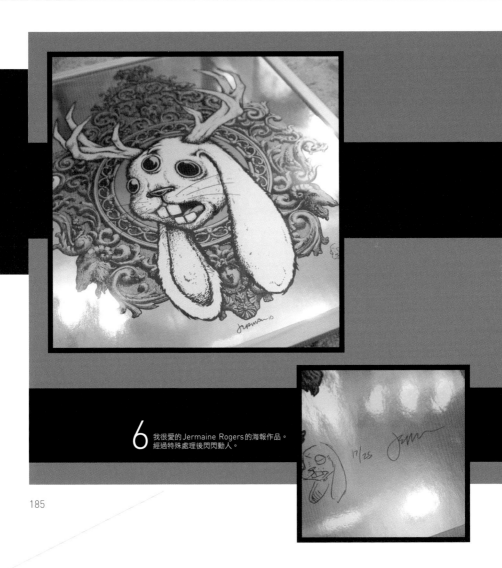

6 我很愛的 Jermaine Rogers 的海報作品。
經過特殊處理後閃閃動人。

Find Out More

Jermaine Rogers 官方網站｜http://www.jermainerogers.com/
Jermaine Rogers 官方臉書粉絲頁｜www.facebook.com/JermaineRogersArt
KAWS 官方網站｜http://kaws.com/
班克西官方網站｜http://www.banksy.co.uk/
Frank Kozik 官方網站｜http://www.fkozik.com/

Feel Arts→→

二〇一一年阪急百貨舉辦了一檔展覽，是由日本知名包包品牌ROOTOTE，在日本與台灣同步出資發起的「手繪包慈善義賣特展」。這檔展覽已於日本舉辦數回了，台灣代理商則是第二度舉行，並且兩國也藉之進行許多交流，譬如這回台灣所有手繪包展完後，也轉往日本表參道之丘裡的ROOTOTE慈善展場共同展出，相當盛大。

我很榮幸地受邀擔任了該屆台灣區的策展人，提供慈善包包創作聯展的活動意見與人選建議。而這些獨一無二的名人手繪包之後也在網路上進行義賣，將得標金額全數捐出作為公益之用，幫助東日本大地震災民。

我很感謝許多名人在承辦單位與我的號召下，無條件地獻出他們寶貴的作品。其中，有許多本身就是專業級的繪畫家，像是部落格、繪本天后彎彎、或是米滷蛋、萬歲少女與凱西等等；也有設計界的蔣友柏、不二良、古又文等等；甚至體育界的朋友如楊淑君；而演藝圈除了有小燕姐難得大筆一揮之外，蔡康永、阿信、盧廣仲、隋棠、黃小琥、張榕容、舒淇、安心亞、王彩樺、陳亞蘭、方文山等數十位朋友也紛紛共襄盛舉，令我動容。

我曾在二〇一〇年那屆，以色盲測驗的「石原色彩測試法」的多彩圓點圖畫概念，繪製了一款包包義賣，搞得自己也頭昏眼花。而一一年這屆，面對群英相

拿起筆！
創作吧！

ROOTOTE Charity Event

名人們的作品在阪急百貨迴廊展出。

2 感謝許多名人獻出他們的作品。

187

會，我更加謹慎應戰，主辦單位希望圖樣盡量與小孩有關，於是我想起了我們都漸漸失去的——赤子之心。我大剌剌的直接畫了一個紅色的孩子代表赤子（我不想太複雜），簡單明瞭是我的宗旨；但他卻有顆白色的心，因為那顆心已經飄往空中，變成了一顆汽球了，幸好他的手緊緊抓牢，不讓這顆赤子之心輕易飛走，好讓自己

forever young——字體是手寫的英文草寫體，以麥克筆寫在帆布上，當下產生了刺繡線條般的效果。而草寫的手寫字，是提醒大家不要再被電腦打字制約了。因為我深深擔憂，終有一天孩子根本不會也不學手寫字了。

是的！我最羨慕孩子的，就是那顆珍貴的赤子心。他們吃就是吃、喜歡就是喜歡，看電影也不必管它得了

Feel Arts→→

3 拙作《赤子之心》。

金像獎，買東西也不在意品牌與商標大小，單純的忠於自己的好惡，任性但是被允許如此自由生活，最慘的是隨年紀漸長，這般赤子心終將消逝。人心複雜，一發不可收拾，forever young……多難？

話說大家多半非專業畫家，但創作這事任誰都一樣，不就是拿起筆——畫吧！畫吧！畫吧！想那麼多幹麼？誰從小沒上過美術課哩？但多數人長大都荒廢了那些腦裡原有的天馬行空圖像世界，任它飄散，任由自己面對殘酷但無味的現實畫面。有個機會重提畫筆，甚至加上手工創意成為多媒材創作者，又可做公益，何樂不為？也許對於許多專業藝術創作者來說可能不屑一顧，但或許藝術明日之星就在其間呢？反之，很多藝術展裡或是

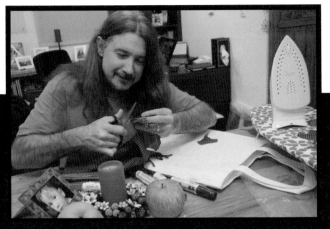

4 熱愛台灣大自然的馬修，
作品很環境主義。

5 張榕容加入多媒材創作。

愛狗的小燕姐以狗狗當主角。 6

7 楊淑君專心創作的美麗倩影。

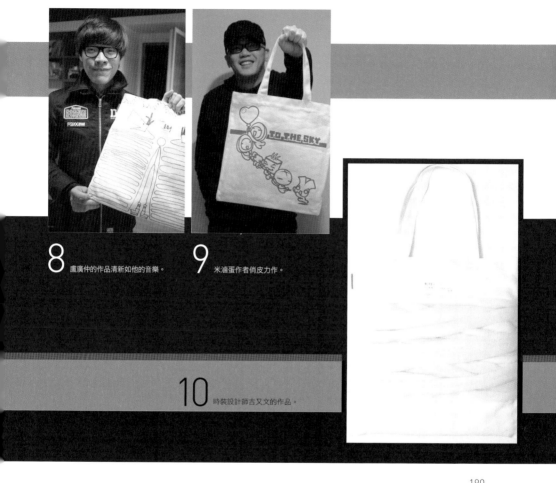

8　盧廣仲的作品清新如他的音樂。

9　米滴蛋作者俏皮力作。

10　時裝設計師古又文的作品。

新銳作品，各位真的認同嗎？技法真的高超嗎？創意真的滿分嗎？很多素人的原作不也成為藝術殿堂裡的聖品？就好比二〇〇九年台灣第一回GEISAI的冠軍畫家，七十多歲的泰雅族田秀菊阿嬤，以豐沛的生命力當基底，當年深得評審青睞即是明證。

希望大家未來遇到這類的活動時，不僅觀覽、欣賞，進而下標典藏！更希望大家有機會參與創作時，不要忘記那顆赤子之心，也拿起你的筆，動起你的手，一起創作吧！

11.吳建豪的作品。
12.姚元浩的作品。
13.蔡康永的作品。
14.蕭亞軒的作品。

二〇一一年三月，日本發生了東北大地震，景況慘烈，世人無奈感嘆遍地。歷經九一一地震的台灣人，更能感同身受。無論今後日本會如何，但起碼有件事是不會改變的，那就是人的質地——SENSE！

因為美學或是創意SENSE基礎雄厚，日本人的創意總是源源不絕，排列組合，重組再造……！譬如藝術這個領域，我手邊就有件作品，不過就是件畫作而已，但經過再造組合變通後，便相當有梗而具有趣味；也許這概念不是首創，但在眼前一堆眼花撩亂的畫作與創作中，顯得價格不貴又相對新鮮。對我來說這樣的作品就很值得擁有與分享。這位創作者就是松浦浩之。

經營藝術多年的松浦浩之，參與過GEISAI 2001，現在已經以個人風格行遍各地，包括台灣與中國。因為二〇〇七年曾在誠品畫廊舉辦個展，他的官網裡還可以直接連結到誠品畫廊呐！

松浦浩之的作品辨識度頗高，標準的日系動漫人物設計風格，色彩繽紛、濃重配色，線條風格則偏向簡中帶繁。不變的符號之一，是畫裡人物多半擁有一對大眼睛，再搭配超大的藍色瞳孔，以及連動呈現的一張張無辜表情，真的很吸引人們的目光。

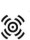

藝術的
包裝藝術

松浦浩之的創意

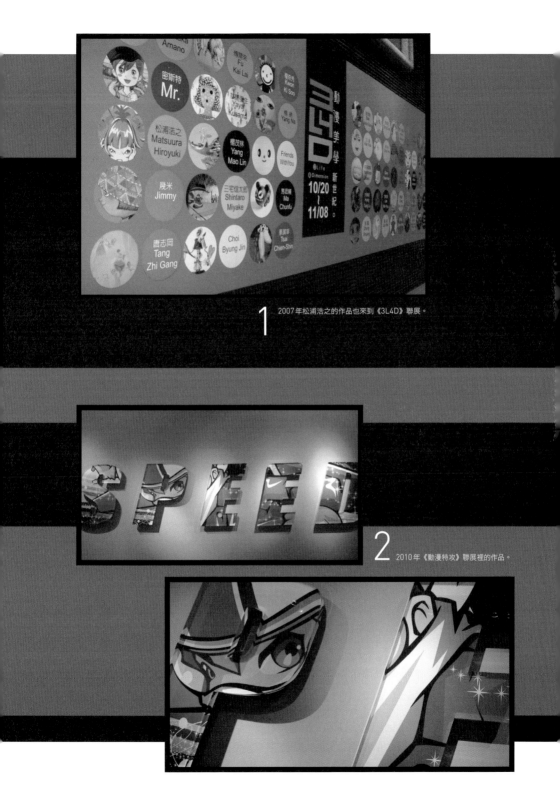

1 2007年松浦浩之的作品也來到《3L4D》聯展。

2 2010年《動漫特攻》聯展裡的作品。

Feel Arts→→

a

b

194

他的作品裡，除了大小畫作之外，也有公仔等多媒材創作，最吸引我的是《Acrylic Box Series》（官網可見全套作品）與《Blister Collection》這兩組系列作品，兩組都以可開封吸塑式包裝其小幅畫作，等於將其製作成玩具業界的所謂吊卡；讓畫作置於塑膠殼裡，然後吊卡上方紙板都有打洞，讓它可以被隔離後，輕鬆掛起。

一般這類作法都是運用在美系玩具，從許久之前的各款美國英雄人物到現在松浦的畫作，吊卡這類復古經典的包裝（或展示型）設計，當場讓藝術有了新面貌。不過這也不唐突，畢竟他畫作裡的人物，個個都像是卡通角色；只是吊卡裡並非裝入公仔罷了，卻是相同的公仔圖樣呀！

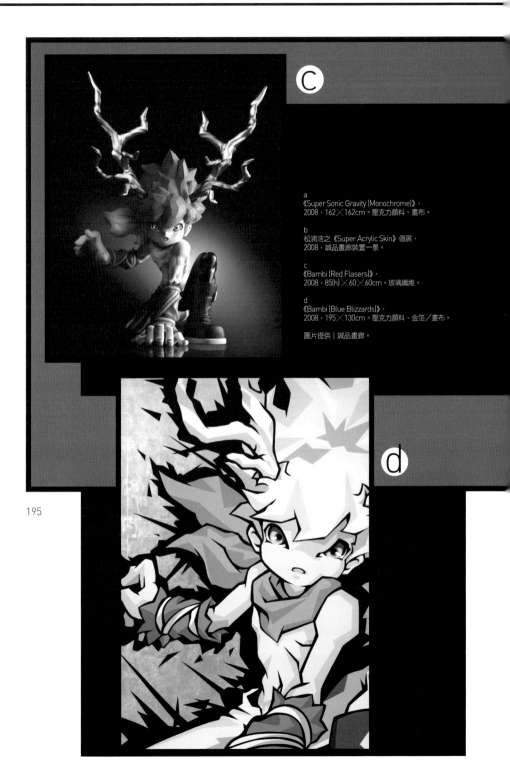

c

a
《Super Sonic Gravity (Monochrome)》，
2008，162×162cm。壓克力顏料、畫布。

b
松浦浩之《Super Acrylic Skin》個展，
2008，誠品畫廊裝置一景。

c
《Bambi (Red Flasers)》，
2008，85(h)×60×60cm。玻璃纖維。

d
《Bambi (Blue Blizzards)》，
2008，195×130cm。壓克力顏料、金箔／畫布。

圖片提供｜誠品畫廊。

d

195

我的收藏《Blue Eyed Soul》。

4

我手邊收藏的作品名為《Blue Eyed Soul》，那手寫字體的底板、塑膠上的誇張告示貼紙、WARNING字眼提到「not for children under 1 year」等等元素，都讓我莞爾。因為這些設計都是標準吊卡玩具裡可能出現的；畢竟他曾做過平面設計，包裝設計也很強，所以這款畫家單品就讓我有了一種「日風畫作╳日系設計╳日本包裝＝當代藝術藏品」的完美感覺與搭配。更令我開心的是，共有八十八版的《Blue Eyed Soul》，我手上擁有的是第九版的，看到他手寫的09／88，恩，是不是諧音如同「您久發發」，哈，這也算是意外的收獲吧。

Find Out More

松浦浩之官方網站 | http://hiroyukimatsuura.com/

Feel Arts→→

感動人心的
交流
葉誌航與劉芸柔

什麼才是藝術？誰才稱得上藝術家？在我的世界裡，能創作出獨一無二的，或是匠心獨具的，不管名氣與手法、科班或玩票、專業或客串，都是藝術家！

再者，多少藝術家都在逝世後才被看重，所以現在說的是與不是，豈能代表未來的是與非？總之，對我來說就是跟著心走。收藏品？也跟著心裡的預算底限走吧！不勉強與多吸收，就是我面對藝術時的行動藝術。

偶爾，也會遇到一些感動。比如 Mr. Papriko，他是我早期開始在網路買畫的熱愛對象，後來他附來的明信片或是紙盒上，都會有他的隻字片語與獨家塗鴉；甚至到電子信件與臉書的問候往來，偶爾還會來按個讚刪（這位老外看得懂我的貼文嗎？），相當感動與有趣。期望我能幫他在台灣辦個展覽，讓大家看看他的可愛海底或宇宙世界。

198

葉誌航與劉芸柔的來信。

葉誌航與劉芸柔的作品。

葉誌航
YE Zhihang

劉芸柔
LIU Yunjou

葉誌航的作品。

就在本書截稿的前夕，我又有了類似的經驗與喜悅了。這回是來自台北黎畫廊的一個包裹，裡面除了有展覽酷卡與背後簡單問候，還附上了兩位藝術家的小作品。實在是太酷了！他們是二〇一一年我在台北國際藝術博覽會（ART TAIPEI）的黎畫廊壹計劃裡，所挑買的兩個作品作者。一位是葉誌航，他的貓，神祕與童話感十足；另一位是劉芸柔，她的線條、粉嫩配色讓人垂涎。沒想到幾個月過去，他們看到我在《典藏投資》雜誌裡的專欄提及他們，竟主動繪製小卡片，還寫了密密麻麻的感謝語，讓我相當意外也很榮幸，畢竟我真的沒付出多少，卻可以得到他們的另一幀小作。

對我來說，收藏畫作是在收藏畫家的一段生命，他們在那一段日子裡，投入在畫裡，然後把所見所想繪製出來，最後賣給一個陌生人。那段日子不會再來過，即使想再現類似的感覺，也不可能讓手工或配色百分之一一樣，這也是我喜歡original勝於版畫的主因。

謝謝你們，又給了我一段你們的生命。

劉芸柔的作品。

我喜歡色彩繽紛，但不代表我反對黑白世界，只是色彩總是吸引著我的目光，尤其是組合色彩時的高難度，更讓我傾慕與佩服。舉個例子，小時候美術課大家都上過吧？彩色筆，大家也沒少買過，但是你組合出來的色彩怎麼就比隔壁同學醜咧？我組合出來的，老是美不到哪兒去，甚至讓人感覺髒髒的……色彩搭配這事兒，加上畫風、線條或構圖的難度，就變成無限延伸的課題與高度，我抓不著，所以只能遠觀、只能欣賞。

台灣藝術家王建揚，在聯展《聚賢迎春》裡的作品，無論是油彩的「TOY」系列畫作，或是攝影的「宅」系列，都相當繽紛。「TOY」系列把多彩玩具層層堆疊，或直或橫，組合起一幅幅飽滿的畫作，色彩繽紛之外還充滿童趣。「宅」則是他的拿手好戲，自然素人的不露點裸女們，或跳或躺，或劈或踢，在拼貼的構圖裡，搭配道具或場景，呈現出萬花筒般的色彩組合，感覺愉悅，相當吸睛。如果他本人出席公開場合時，也在身上衣物加上五顏六色的組合，或許可以更突顯與清楚表現目前外型較偏宅男與單色系的他。藝術家偶爾也是要把自己當一個作品，對外表現屬於自己的符號。

再來，跟大家談談日本的澀谷忠臣。澀谷忠臣長得一副街頭潮流嘻哈風格的酷帥樣，在台灣八八風災時，曾在日本創作人兼AV女優照沼法利薩（大沢佑香）與《硬雜誌》（INCOMING）的號召下，以作品參與風災的慈善活動。他的面向多

200

繽紛的色彩世界

王建揚與澀谷忠臣

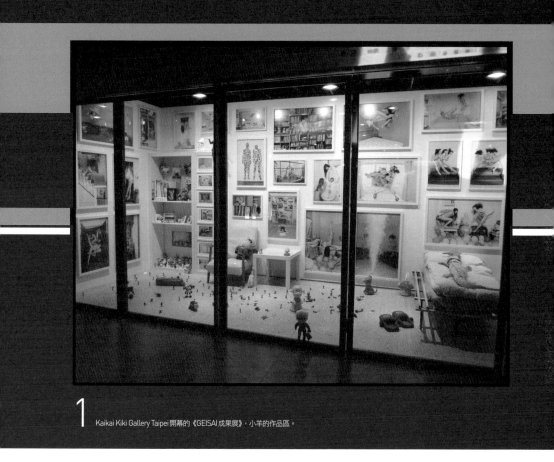

元，設計過戒指、錶、公仔、CD封面等產品，也參與很多廣告設計繪圖（像是貝克啤酒、Nike Air Jordan 2010廣告，並繪製NBA球星「小皇帝」詹姆斯〔LeBron James〕的肖像），更與音樂圈及時尚圈跨界合作（如二〇〇六年與55DSL聯合辦展，也與THE NORTH FACE出品T恤產品。二〇〇七年為時尚大牌紀梵希〔GIVENCHY〕設計包包圖案。〇九年為購物網站BUDDYZ的滾石〔The Rolling Stones〕年度系列產品，繪製T恤、內褲與帽子，在經典的吐舌圖案上加工）。而日本三得利〔Suntory〕白州的廣告動畫，更充分表現出他作品裡動物與色塊的完美組合（請上YouTube搜尋關鍵字：SUNTORY＋澁谷忠臣。

2 《一克拉的夢想》當代美學展小羊的作品區。

3

我喜歡小羊作品的繽紛色彩。

Chien-Yang Wang

王
建
揚

宅 攝影作品選輯

Selected
Photographic Works of
the House

《Casa BRUTUS》總編輯島井弟一：與其說是構設創作，毋試說是把生活空間裏的人事場地表現出來。

4　王建揚也出版了個人第一本攝影集（大藝出版）。

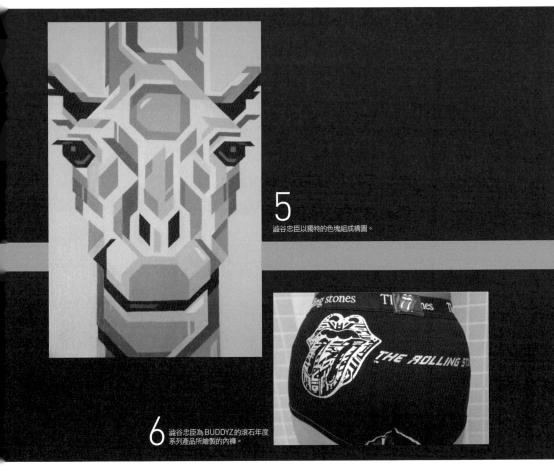

5
澀谷忠臣以獨特的色塊組成構圖。

6 澀谷忠臣為BUDDYZ的滾石年度
系列產品所繪製的內褲。

我最喜歡他的展覽，是〇八年七月的《澀谷動物園》。顧名思義，他畫了好多動物，鳥、斑馬、貓頭鷹、長頸鹿、豬、鸚鵡、猴子、羊、兔，以及他很喜歡的蝴蝶等等，除了作品裡色彩的組合多屬多彩搭配外；構圖更具有巧思的是，多由色塊組合構成，那些色塊有點像是益智遊戲的七巧板，皆非方方正正的塊狀；然後在他的畫裡，彷彿被一塊塊拼貼起來，最後令人既意外又驚喜的合為動物。

是的，光以色塊組合就完成一幅完整構圖，甚至值得欣賞的作品。動物也好，人類肖像也好，誰敢說這位先生不是位才子呢？

7
澀谷忠臣用經典方塊幫FUNK藝人繪製CD封面與封底。

8 2010年我在GEISAI會場買了小羊的作品集。

Find Out More

王建揚個人網路相簿 ｜ http://www.flickr.com/photos/chien-yang/
澀谷忠臣 Blog ｜ http://tadaomishibuya.blogspot.com/
SUNTORY 白州 ×NOS 電視廣告線上觀賞 ｜ http://www.youtube.com/watch?v=8J4izo0JgZA

回想起二○一一年的五月中，台灣有多個同步舉行的展覽在我腦海盤旋，包括天后級的山口藍在也趣畫廊舉辦首度台灣個展《雲隱》，村上隆領軍的GEISAI TAIWAN #2得獎者聯展，博覽會式的有在世貿台灣新藝術博覽會（Art Revolution Taipei）、王朝飯店裡一房一廊的台北國際當代藝術博覽會（YOUNG ART TAIPEI）……。

許多展是我在一片茫茫藝海裡自己摸索到的，這得感謝雜誌與網路的推波助瀾，另外新藝博是因為我本就參加了百人繪圖義賣活動，所以早早就已接到邀請卡，主辦單位處理這樣大規模行政事務的效率與積極度讓我感佩。而山口藍的個展，本來有機會參與卻陰錯陽差導致無緣，但還是接到了參觀邀請電子信，真感謝也趣藝廊的熱情提醒。其實，可能還有很多展在此時同步，但我能力有限、時間有限，故針對以上列入行程的來做分享。

當時我的如意算盤是在三天內先去看新藝博，再去看當代藝博，然後是山口藍與「Kaikai Kiki」。結果問題來囉，新藝博的VIP之夜剛好卡到了我當晚的直播節目，幸好主辦單位體恤，讓我提早入內，雖然大家還在布展尾聲。從進場以古董大火車頭把藝術家的名字貼上的切題藝術作品開始，到米羅、吳冠中、林布蘭、畢卡索的大師作品，還有新銳藝術家如賴雅琦，都讓我驚豔。

趕展好好玩！

看大展，小心得

1 我也有幸參與的新藝博名人繪作義賣區。
數百張作品單一價、不具名，一夕搶購一空。

2 中國藝術家張世英的作品深得我心。

賴雅琦的作品用色鮮明，題材圍
繞 Facebook 與 @ 之類的當代語言，
這不正是當代中的當代。帶領我看展
的經理提到她已經半退出創作了，為
了生計而需有個固定工作，這次展
覽是在主辦方邀請下才出馬再畫，為
藝術生命再賭一把，於是我更下定決
心收藏本來就已看上的那幅《手勢系
列6》，然後李善單總監告知我將是
她的第一位藏家，還特別把她請來，
像嚴師般提點她並恭喜她，她戰戰兢
兢，我則不安。可是我也知道，這個
小動作加上還可以的價格，對她來說
有多重要。而我樂於付出，因為我是
發自內心的欣賞，不分大師或新秀，
就挑我要的。像是大師級洪易老師的
作品，大件的真買不起也沒處擺放，
那樣的大作若無好空間可就真的可惜
了：所以就買限量編號小型作品囉。

Feel Arts→→

3 入口處貼滿藝術家的骨董火車頭。

4 賴雅琦的作品融入了社群網站語言。

還有日本的木刻，雖然大牌藝術家是旁邊的那一位，但我看上小泉悟的鹿頭樟木雕刻，雖然價格略高，但深愛鹿頭形象的我，無法像老外那樣敢在家裡擺設標本，過往盡只買些鹿頭家飾工藝當替代，現在終於買到王道的一枚，相當滿足。

會場相關的服務與官網的影音報導更新都相當流暢專業。只是當天我仍在佈展中難免會有漏洞，被提早入場的我眼尖發現，像是中國藝術家隋建國的恐龍，我在北京798與瑜舍酒店都戀棧不已。這回來了兩隻，其中一隻的定價竟是三○六○元台幣！來人啊！包五隻。但當下工作人員未在現場，顯然是標錯了，一看旁邊的另一張貼紙，是十八萬九千元，而我在離場前，還特別再走回該畫廊提醒他們

洪易的作品蔓延在浴室很有氣勢。

中國藝術家隋建國的恐龍作品。6

209

子以肌肉赤裸樣，外穿皮卡丘的殼之

新秀劉哲榮的 cosplay 系列（如：兔

此外，還有野原邦彥的木雕、台灣

的設計師唷！

子（以魚屋蘭舞之名創作貓系列），

以貓與魚構成另一隻貓或 Kitty，相當

有趣。而她的母親更是以畫貓出名

的日本品牌瓦奇菲爾德（Wachifield）

多亞洲的好作品吸引我，像是池田舞

幸的是，規模不小的當代藝博會有許

相關事務，讓我未至掃興境界。更慶

公關與黎畫廊的陳亞昕小姐細心處理

跟了好幾個房間，幸好陸續遇見飯店

關人員招呼，只見大會攝影師側拍，

大飯店。自行買完票入場後，未見公

隔了兩天，在工作空檔殺去了王朝

快換下呢！

台灣新秀劉哲榮的作品。

8

9

與藝術家轟友宏合影。

7

池田舞子（魚屋蘭舞）的創作。

玻璃纖維作品）、專以移動線條畫圖的轟友宏等等，多到不及備載。妙的是，轟友宏先生當天剛巧看過我訪問日本偶像玉木宏的節目，所以還特別要求合照紀念。

事實上在場館裡，處處都是這般友善笑容與歡愉氣氛，但作品太多、時間有限，只好犧牲了預留給山口藍個展與GEISAI作品展開幕式的時間，真遺憾！不過沒想到的是次日再訪時逛到某間房，聽到一陣日文對話，原來隔壁房正是Kaikai Kiki畫廊的展場，而村上隆先生剛好來巡視，他也提及想在該晚自己畫廊的開幕活動前，衝去新藝博會看看。哈，大家都好趕喔，看來顧此失彼的不只有我一人！

10 松枝悠希的3D作品引起注目。

巧遇當代藝術大師村上隆。 11

Find Out More

魚屋蘭舞（池田舞子）官方網站 | http://www.jiguchiya.com/wblog/
小泉悟官方網站 | http://satorukoizumi.p1.bindsite.jp/
轟友宏官方網站 | http://www.dareyanen.com/todoroki/
松枝悠希官方網站 | yuki-matsueda.com
山口藍所屬之 NINYU WORKS 官方網站 | http://www.ninyu.com

Feel Arts→→

因為工作關係常飛往北京，不過798已經逛得有點膩了，後來發現有個地方還沒去，那就是今日美術館。

已經造訪超過五十次的東京也一樣，不過某天在雜誌發現了值得一瞧地「3331 ARTS CYD」（CYD是千代田〔Chiyoda〕的縮寫）。

在很短近的日程裡，我在兩京分別發現了美術新天地。

新天地 新效應

今日美術館位在蘋果社區裡，是民營當代美術館，周邊有很多公寓或辦公室可租，但亦有很多灰塵滿布的工地；可是它位在北京鬧區朝陽區，離最精華的地區很近，挺不賴的。附近有很多個人畫廊與工作室，若多花點時間應該可以和798園區一樣有些新發現。

3331位於東京秋葉原與神田附近的千代田區巷內，離新宿等鬧市有點遠，我是從新宿搭Metro地下鐵一路看地圖轉車，花了約三十分鐘抵達末廣町站，出口就有地圖告訴你它在哪，日本真是貼心又方便的國家。該地本來是一座學校，所以周邊是單純的住宅區，但過了幾條街就是秋葉原電器重鎮的鬧區。

 今日美術館 VS. 3331

東京 PK 北京

外觀與建築

今日美術館的一號館（即主館）樓頂有汪建偉的裝置藝術；地面則有岳敏君的大型作品，多位他筆下的人物立體呈現，相當高大吸睛。建築本身很簡單，基地是方正的，因為原先是啤酒廠的鍋爐房，二樓內裡相當寬廣高挑；四樓是館藏區，有方力鈞、張曉剛等許多珍貴大作。而設計師王暉在門口搭了高約一層樓的斜切鐵架坡，得走斜坡上去才到入口，入口小姐大聲親切歡迎，提醒著你支付二十元人民幣的門票。

後棟則有餐廳、賣店與書店，書店看來書挺多的，但氣氛一般。賣店空間大，台灣清庭石大宇先生×岳敏君的瓷杯組亦有入貨，還有一些如刺青貼紙的小東西，與新銳藝術家的創作品。像是楊帆的紡織布料花朵作品，一個三百五十八人民幣，但效果與花樣十分精彩。

而東京的3331是練成中學校其中的一棟建築改建的。光是這點就夠酷了！那熟悉又千篇一律的校園格局與台灣的校園差不多，但保存與整理得很乾淨（像是廁所）；而男子的小便斗與洗手台的高度，擺明都是原汁原味，屬於孩子用的規格，位置偏低，多有氛圍啊！

這裡分為公眾大聯展區、未開放區（中間的室內體育館），以及將每間教室改建

1 3331 ARTS CYD 是練成中學校其中一棟建築改建的。

2 今日美術館的一號館樓頂
有汪建偉的裝置藝術。

3 今日美術館外圍的作品也很吸引人。

4 由於是廠房改建，今日美術館內相當寬敞。

5
3331保留了原先學校的設施，別有風味。

6 牆上的展，讓人直接聯想到校園塗鴉。

7
3331屋頂的運動場還有個菜園，很奇妙

成的個人工作室（畫廊）分租部分，但還有很多空屋未租出；所以大體來說不算熱鬧，甚至有種陰森感，有點像是日本的校園鬼片場景；不過那些轉角的原始鞋櫃、磅秤、黑板、畢業校友送的鏡子，與牆上的新繪畫作交叉呈現，相當有意思。就連屋頂運動場還有個菜園唷，真妙。

小小心得

該次在今日美術館，看了二樓的劉國夫大型油畫個展，很過癮的大畫與大空間交疊出壯闊感。三樓的天津美術學院之現代藝術學院聯展《入世風景》，特別喜歡李保興的作品，以機器引擎添加而成幾何格局的畫作，非常特別。四樓的館藏區，荒木經惟的攝影與劉野的油畫是我的心頭好！李津的水墨國畫《納涼圖》也很吸引

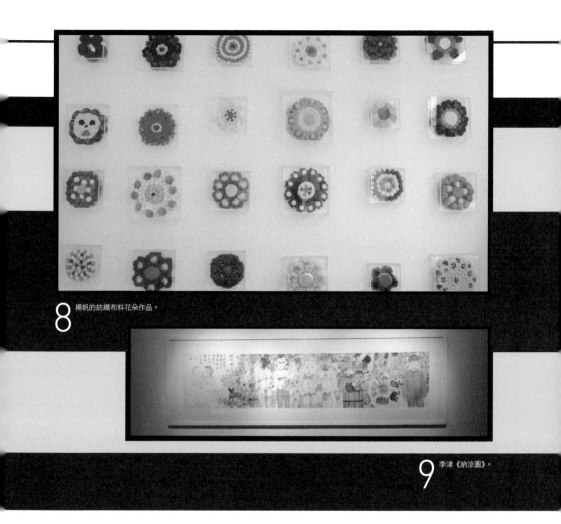

8 楊帆的紡織布料花朵作品。

9 李津《納涼圖》。

我；潘劍的一系列黑暗畫作則相當震撼；劉建華的鋁雕刻，更把末日景象給具體化了；總之，收獲頗豐。

去參觀3331，剛好是三一一地震後，日本各地都有相關賑災活動，這裡也有。包括館方本身的聯展義賣，許多藝術家塗鴉或多元媒材之作一一陳列，從筆記本上的隨筆到T恤的產品，雖無一線藝術家參與，但勝在多元與價格合理。地下一樓到地面三層的許多畫廊，都挺小間、小品，當中較特別的是設計雜誌《+81》的畫廊，也在舉辦雜誌連動賑災作品展，水準也很高；不過都比不上我在地下樓看到的宇田川譽仁工作室的展品。宇田川譽仁以許多機器小零件組裝成主題小鳥，像是鐵人28、米老鼠、李小龍等經典人物都變他手下的

10 潘劍的系列作品。

11 劉建華的鋁雕刻把末日景象給具體化。

12
宇田川譽仁的作品。

Find Out More

今日美術館官方網站｜http://www.todayartmuseum.com/
3331 ARTS CYD 官方網站｜http://www.3331.jp/
汪建偉官方網站｜http://wangjianwei.com/
岳敏君相關網站｜http://yueminjun.artron.net
方力鈞相關網站｜http://fanglijun.artron.net
張曉剛官方網站｜http://zhangxiaogang.org/
劉國夫相關網站｜http://liuguofu.orgcc.com
劉野相關網站｜liuye.artron.net/

李津相關網站｜http://zhuliuarts.cn129.cnidcn.com/Artists/
Artists_personal_index.aspx?ysbh=1933

潘劍相關網站｜http://www.soka-art.com/CnArtBi.aspx?id=28
劉建華相關網站｜http://www.artspeakchina.org/mediawiki/index.php/Liu_Jianhua
《+81》官方網站｜http://www.plus81.com/
宇田川譽仁官方網站｜http://www.ugauga.jp/

趣味鐵鳥；其它還有鶴、螃蟹等作品與大型的機器獸，售價不斐，但創意細節與手工況味相當驚人，值得一去！

台灣電視圈術語：梗。所謂梗，吸引人的小橋段是也，即內容物裡埋有創意。

梗，是言語，也可能是動作；總之，好梗，可引發笑料或是掌聲；爛梗，會引起公憤或冷場。老梗呢？也許沒新創意，但肯定因為前人已不斷使用，等同掛了保證，多半仍可達到好效果。所以，好多題材會在談話性節目裡反覆出現——老梗！好多遊戲換湯不換藥在綜藝節目裡一再登場——老梗！

藝術圈呢？也是梗！

安迪·沃荷的老梗是多彩＋絹印＋複製＋名人＋名物……

村上隆的老梗是花朵＋笑臉＋多彩＋Kaikai Kiki……

岳敏君的老梗是大頭＋笑臉＋闊嘴……

當你有了一個梗，因為一再被鼓勵，當然，你也會開始主動（或被迫的）一再使用它，直到它變老梗，或是所謂符號！然後，why not？

當我主持二〇一一年由台灣國際視覺藝術中心（TIVAC）所舉辦的蜷川實花對談會，在人潮爆滿的現場也有相關的體悟。

提起蜷川，這位藝術家我本身關注已久，她就有很受歡迎的老梗，像是用色濃

蜷川實花座談會有感

1 我獲邀主持 TIVAC 舉辦的蜷川實花座談會。

2 座談會爆滿的情況可見蜷川在台灣的人氣。

3 展出的作品有蜷川手做的相框拼貼。

219

豔的金魚與花。這當然也是當天的一個主題，不如我們就用她那天的對話來解讀老梗這件事，並再一次體驗她吧！

先提提我手邊關於她的收藏，包括花圖杯（謝謝她當天的簽名）、手機吊飾與筆記本，上面一樣都是花朵攝影。又譬如幾本人物寫真，也是鮮艷又花俏得厲害。還有與暗黑日系時尚高檔品牌 mastermind JAPAN 合作的 i-Pad 外殼，圖案是把品牌的黑骷髏頭，給植入花朵（雖然收藏了這個，但我根本還沒有 i-Pad）。而她當年參與的潮牌合作：把花朵結合小飛俠彼德潘裡的小精靈，印製在潮 T 上，更是我的珍貴收藏！至於沒買的呢？在香港逛過她的眼鏡產品，也被她與植村秀的化妝品包裝設計深深吸引，

花花世界是她的招牌，也是老梗！

蜷川：我不是只會拍鮮色的花！我也拍很多黑白照唷！但鮮豔的顏色對我來說是自然感受，沒有刻意經營。甚至是觀者反過來告訴我，我才明白，原來我是繽紛風格的。總之，我不會為了色彩呈現去花工夫，我就是照自己要的感覺拍！色彩更不是我的唯一。

她也提到喜歡王家衛的電影，而王的電影其實也是色彩極濃郁的。但色彩不是唯一，她這次展出的作品系列就有NOIR（法文：黑）系列，這也是她一直在經營的，題材與用色都偏灰暗；也趁該檔台灣個展，她特別想介紹給大家這般的蜷川世界。

座談當天的她，也是一身黑；甚至會場還有些她手做的相框拼貼創作，相當有趣。框內，是她早期去墨西哥小島上拍的，是十多年前的作品，所以風格比較可愛俏皮，也就是還沒找到梗的時代啦！甚至部分框內還是當地小孩所畫的圖，相當跳TONE。然而，我終究還是好奇於那些花與魚，去年在一〇一《粉樂町》她的展區只是驚鴻一瞥，座談終於得以問問她，這些老梗背後的寓意是什麼？

蜷川：大家會發現我拍了很多魚、花或水果，但它們卻都不是自然誕生的，比

4 蜷川實花簽名在她最喜歡的一張相片旁。

5 新銳攝影家王建揚也到場聆聽當粉絲。

如金魚，已被人類操縱，必須長得肥大才有價值。花也是，染色的玫瑰，市面一大堆。水果呢？展場裡的綠草莓相片，你會看到它是三合一的突變品種。其實，相片鮮色的背後，是人類不自然的對待大自然，是一種悲哀的呈現！

好的，所以這些老梗其實寓意很深，不只鮮艷，更有鮮活的態度，值得品味。

尤其我一向支持藝術家多元嘗試，像蜷川老師拍過許多人物，她可以拍少女偶像團體AKB48的MV，也可以拍性格小生窪塚洋介，這系列她還拿去與偶像之一的森山大道辦聯展（在京都），風格與對象真是天南地北。她也和做拼布創作的媽媽蜷川宏子在石川縣舉辦聯展，甚至在台灣時尚雜誌寫專欄；之前也執導過電影《惡女花魁》，這是一部色彩瑰麗的奇情古裝片，相當有個人風格。好消息是她也在座談裡提到了即將推出新的導演作品。

這回，我買下了花的相片，然後近期最想買的作品集，是她為了鼓舞日本震民，及撫慰無心賞櫻的日本人，所拍下的櫻花寫真《櫻》。看來，我還是最愛她的老梗——花朵。我就是愛老梗嘛！因為那正是她吸引我的開始與初衷。

Find Out More
蜷川實花官方網站｜http://www.ninamika.com
mastermind JAPAN 官方網站｜http://www.mastermindjapan.com/
森山大道官方網站｜http://www.moriyamadaido.com/

Feel Arts→→

Chi-Wen Gallery

2004年6月由黃其玫所創辦，致力於推廣重要台灣當代錄像藝術與攝影工作者。Chi-Wen Gallery 以完善的代理制度及策展理念推動台灣當代藝術，致力推薦具深度美學及美術史重要性的當代藝術品。主要代理藝術家有陳界仁、張乾琦、陳順築、洪東祿、吳天章，袁廣鳴，姚瑞中，彭弘智，吳季璁，葉偉立，劉肇興及余政達。

開放時間｜週二至週日，11:00~19:00
地址｜106 台北市大安區敦化南路一段252巷19號3樓
電話｜+886-2-8771-3372
傳真｜+886-2-8771-3421
E-mail｜info@chi-wen.com
網站｜http://www.chiwengallery.com

Kaikai Kiki Gallery Taipei

村上隆經營的 Kaikai kiki Co. 旗下的第四家畫廊，也是 Kaikai Kiki 第一個前進海外的畫廊。

自 2010 年 6 月底開幕以來，展出作品除了 Kaikai Kiki 旗下藝術家外，亦曾舉辦過收藏展，展出包含多位知名歐美當代藝術家，如 Anselm Reyle、Mark Grotjahn、Matthew Monahan 等人的作品。畫廊空間由日本知名建築師荒木信雄操刀，長形空間劃分為 L 型的展覽區域與兩個獨立的 viewing room，極簡的風格輔以檜木地板，營造出藝術品展示與日常生活空間的有機融合。

繼 Kaikai Kiki Gallery Taipei，2011 年 12 月，Kaikai Kiki 旗下另一系列的畫廊，Hidari Zingaro（左甚蛾狼）也於台北大同區誕生。其輕快、活潑的經營走向將成為年輕藝術家展出的人氣藝術新地標。

Kaikai Kiki Gallery Taipei
開放時間｜週二至週日，11:00~20:00
地址｜ 100 台北市中正區重慶南路一段 2 號 1 樓（台開金融大樓）
電話｜+886-2-2382-0328 #28
網站｜http://taipei.gallery-kaikaikiki.com

Hidari Zingaro Taipei（左甚蛾狼）
開放時間｜週二至週日，12:00~20:00
地址｜ 103 台北市大同區赤峰街 17 巷 4 號
電話：+886-2-2559-9260

也趣藝廊 AKI gallery

也趣藝廊成立於2002年的秋天。專注經營各類表現獨特的當代藝術，包含平面創作到新媒體藝術，網羅台灣當代重要藝術家，一直以來以策劃出優秀的展覽呈現台灣當代藝術的創新、完整，深受藝術界與收藏家的肯定，也是台灣少數落實經紀制度，帶著年輕藝術家成長的當代畫廊。2008年3月搬遷至北美館的周邊、近捷運圓山站，與美術館的藝術區位串連。內部空間近百坪三層樓的展覽空間，以白盒子的簡約概念呈現，提供當代藝術一個專屬的展演舞台。

也趣多年來積極參與國際藝術博覽會，拓展台灣當代藝術品能見度，與國際策展人、學術機構、畫廊間合作。至今也趣跨出國際參展的足跡亦踏遍德國、巴黎、日本、瑞士、中國、新加坡等；並以主題策展、與國際畫廊合作方式為台灣帶來精彩的國際當代藝術。

開放時間｜週二至週日．12:00~18:30
地址｜103大同區台北市民族西路141號
電話｜+886-2-2599-1171
傳真｜+886-2-2599-1061
E-mail｜aki.taiwan@akigallery.com.tw
網站｜www.galleryaki.com

形而上畫廊 Metaphysical Art Gallery

1989年10月開幕時名為吸引力畫廊，1992年11月更名為形而上畫廊。20年來，以寫美術史的心情來經營藝術家，有系列地介紹台灣美術史上各藝術家的作品風格與演進，並成立「影像電腦藝術搜尋中心」，首開臺灣畫廊使用電腦影像的先驅。值得欣慰的是，台灣藝術界最高榮譽的「國家文藝獎」，迄至第八屆，形而上畫廊的藝術家已然榮登三位，鄭善禧（第一屆1997）、王攀元（第五屆2001）、陳其寬（第八屆2004）。除了推薦優秀藝術家外，更策劃主題特展與歷史性的百年大展。不論是畫廊形象、經營理念，皆受到美術專業領域的尊重與推崇。

2007年10月舉辦《Animamix~3rd Life 4th Dimension 動漫美學新世紀特展》推薦美國、日本、韓國、中國、台灣等具21世紀動漫美學風格的藝術家，指標性地預言動漫美學時代的來臨。是形而上畫廊邁向國際，引領當代藝術新風潮的啟步。2008年以來，形而上畫廊以舉辦國際當代藝術展覽為主，自許以宏觀的視野、前瞻的眼光、專業的展覽，來實踐台灣與國際藝術交流的平台。

開放時間｜週二至週日，11:00~18:30
地址｜106台北市大安區敦化南路一段219號7樓
電話｜+886-2-2771-3236、+886-2-2711-0055
傳真｜+886-2-2731-7598
E-mail｜meta@artmap.com.tw
網站｜http://www.artmap.com.tw

東家畫廊. www.8ooarts.com/Boss/

東家画廊 Boss Art Gallery

2008年8月1日，東家畫廊正式誕生。

浩瀚藝海三千之中，能綜覽全局者實也太過幸運，所以東家畫廊力求精而不求多，單取一瓢飲，主打現代及當代藝術，悉心蒐羅、引介東西方一線巨擘、中堅名家、潛力新秀作品；並以前瞻性的觀點、開創性的視野，策劃具有時代意義的展覽，竭誠提供藝術家優質的展出平台。

坐落在永康商圈的邊陲地帶，以明亮的光線、現代感的空間、悠揚的樂音，與親切的態度，靜候每位前來玩味藝術的訪客到來。

開放時間｜週一至週六．14:00~19:00
地址｜106台北市大安區潮州街180號
電話｜+886-2-2391-7123
傳真｜+886-2-2391-7142
E-mail｜boss@bossartgallery.com
網站｜www.BossArtGallery.com

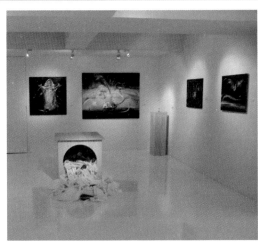

索卡藝術中心 Soka Art Center

索卡藝術中心成立於 1992 年台灣台南，主要經營亞洲當代優秀藝術家作品，係台灣最早有系統經營亞洲當代藝術的畫廊。2001 年，北京索卡藝術中心成立，負責人蕭富元先生成為台灣到中國開設畫廊的第一人；同時亦為中國最早以美術史觀及學術角度來經營的畫廊。

2003 年，索卡跨足當代藝術的經營，開始發掘並推薦中國新一代具獨創性的藝術家；2005 年北京索卡當代空間成立，透過邀請國際級的專業策展人規劃展覽，將有潛力的中國當代藝術家成功推薦至國際，並將亞洲當代優秀藝術家的作品引進中國及台灣。2007 年台北索卡重新設立，致力於亞洲當代藝術的經營以及推廣。2010 年，北京索卡搬遷至著名的 798 藝術區，一千平米的包浩斯經典空間建築，精心打造的每一檔展覽，致力為公眾呈現更為精彩的藝術展覽。索卡現今擁有北京、台北、台南索卡藝術中心。成為一家跨足中國經典和當代藝術作品，並致力於推廣亞洲當代藝術，影響力涵蓋全亞洲的國際性畫廊。

台北 TAIPEI
開放時間｜10:00~19:00
地址｜105 台北市松山區敦化南路一段 57 號 2 樓
電話｜+886-2-2570-0390
傳真｜+886-2-2570-0393
網站｜http://www.soka-art.com/

北京 BEIJING
開放時間｜週二至週日，10:00~19:00
地址｜100015 北京市朝陽區酒仙橋路 2 號
電話｜+86-10-5978-4808
傳真｜+86-10-5978-4811
E-mail｜info@soka-art.com

台南 TAINAN
開放時間｜10:00~19:00
地址｜70842 台南市慶平路 446 號 2 樓
電話｜+886-6-297-3957
傳真｜+886-6-297-3907

就在藝術空間　Project Fulfill Art Space

就在藝術空間 2008 年成立於台北，旨在提供一個當代藝術交流平台。

堅持因地制宜的原則，讓展場跳脫原有的宿命，不再只是一個單純陳設的房間；同樣的，作品也不僅僅蜻蜓點水，從一個地方輕易換到另一個地方，而是紮紮實實的在一個空間裡生活一段時間，這正呼應了「就在」二字。

就在藝術空間重視與亞洲區年輕藝術家以及中青輩藝術家的合作，展出創作媒材包含繪畫、雕塑、裝置跟錄影新媒體藝術。

開放時間｜週二至週日：13:00~18:00
地址｜106 台北市大安區信義路 3 段 147 巷 45 弄 2 號 1 樓
電話｜+886-2-2707-6942
傳真｜+886-2-2755-7679
E-mail｜infopfarts@gmail.com
網站｜www.pfarts.com

誠品畫廊 ESLITE GALLERY

成立於1989年，誠品畫廊始終以華人當代藝術的扶植與推動為職志。

在歷史的推演中，藝術創作已成為藝術家挑戰普世價值觀念與追求自我理念實踐的工具，他們的思想與作品，往往是當代文化精神的萃取或預見下一個世代文化的寓言。

在浩瀚的藝術世界中，誠品畫廊渴望與深具潛力的華人藝術家及收藏者一同書寫屬於自己的歷史，以前瞻的眼光支持創作者並讓偉大的創作得以流傳於世。

正是這一份根植於誠品人血液中的理想性格與使命情感，使之得以永恆地將眼光投向未來，並佐以高度專業與品質的自我要求，締造出兼受藝術創作與收藏領域所肯定的品牌。

開放時間｜週二至週日・11:00-19:00
地址｜110台北市松高路11號5樓
電話｜+886-2-8789 3388 #1588
傳真｜+886-2-8789 0236
E-mail｜gallery@eslite.com.tw
網站｜www.eslitegallery.com
臉書｜http://zh-tw.facebook.com/GalleryEslite
部落格｜http://eslitegallery.tumblr.com

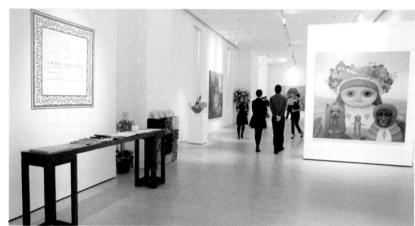

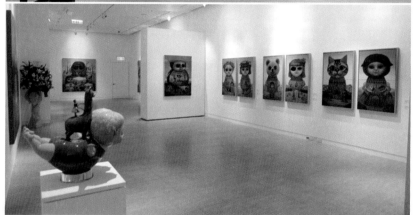

寒舍藝術中心

寒舍藝術中心涵蓋古美術（寒舍古董）與今藝術（寒舍空間）兩大公司，分別位於台北喜來登大飯店及台北寒舍艾美酒店內，結合了觀光休閒與人文藝術的對話空間，也提供海內外藝術家與收藏家的交流園地。

寒舍古董　以經營中國古董文物藝術品為主，在海內外收藏界具有相當專業權威與知名度，在國際拍賣市場亦保持精準方向與光榮紀錄。

寒舍空間　主要經營全球華人現當代藝術，作品涵蓋平面繪畫、當代水墨、雕塑、攝影、裝置等多元媒材，介紹以台灣為起點，亞洲為中心，世界為基礎的高品質當代藝術。運用本身國際級飯店的優勢，實踐藝術與生活的完美結合。

開放時間｜11:00~19:30
地址｜110台北市信義區松仁38號（寒舍艾美酒店）
電話｜+886-2-8789-2889
傳真｜+886-2-8789-2880
網站｜www.myhumblehouse.com

國家圖書館出版品預行編目資料

Feel Arts：一個當代藝術愛好者的隨手筆記 / Mickey Huang（黃子佼）作.
-- 初版. -- 臺北市：大鴻藝術, 2011.12
232面；16×23公分 --（藝生活；3）

ISBN 978-986-87817-0-2（平裝）
1. 蒐藏 2. 文集

992.207 100023798

藝生活003
Feel Arts｜一個當代藝術愛好者的隨手筆記

作者｜Mickey Huang（黃子佼）
責任編輯｜賴譽夫
平面設計｜蔡南昇
行銷業務｜闕志勳

主編｜賴譽夫
發行人｜江明玉

出版・發行
大鴻藝術股份有限公司｜大藝出版事業部
台北市106大安區忠孝東路四段311號8樓之6
電話：(02) 2731-2805 傳真：(02) 2721-7992
E-mail：service@abigart.com

總經銷
高寶書版集團
台北市114內湖區洲子街88號3F
電話：(02) 2799-2788 傳真：(02) 2799-0909

印刷
韋懋實業有限公司

2011年12月初版　Printed in Taiwan
定價300元　著作權所有，翻印必究　ISBN 978-986-87817-0-2

最新書籍相關訊息與意見流通，請加入Facebook粉絲頁｜http://www.facebook.com/abigartpress